心存感恩

心恩做最好的自己
真愛寫真

廖心恩

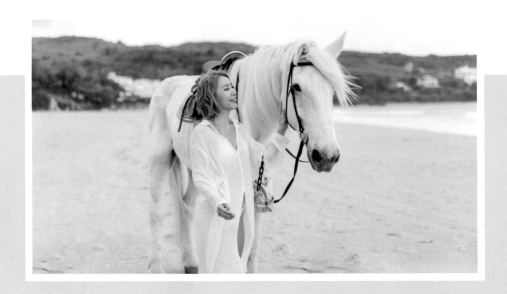

作者序

　　首先，謝謝購買心恩寫真書的你／妳，相信你們都非常驚訝：「心恩！
妳居然出寫真書了！」沒錯～就連心恩自己回頭看過去的這一年，再看看眼
前的這本書，心中感到無比震撼，「我！廖心恩，做到了！人生第一本寫真
書！」

　　大家都問我，為什麼會想出寫真書，其實這是我高中時期就一直懷有的
一個夢想，我想跟一匹白馬在海邊留下美麗倩影，也因著這個夢，在我的攝
影師：淋雨聲的鼓舞與邀約下，我思考了兩個多月，確定拍攝屬於我自己的
寫真書，勇敢的追夢。

　　從人生的夢想，到後來逐步邁進，最後夢想成真，完成這本寫真書，說
實話到現在還很難想像，雖然過程很辛苦，毫無出書經驗的我，一開始完全
不知該從何開始。決定要拍攝寫真書的那段時間，壓力真的大到不行，因為

這是我一人企劃包辦，還好攝影與彩妝造型有專業的老師們協助，剩下的拍攝主題定位、服裝造型、場地時間規劃、人員接洽、白馬聯繫、住宿安排、出版社簽約等等……，所幸一路上有前輩朋友們的經驗分享，以及許多貴人與贊助商幫助，才順利拍攝成功完成作品。

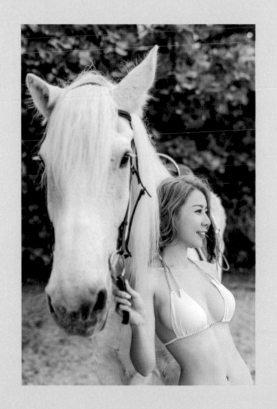

　　這本寫真書中呈現了很多不一樣的面貌，每個造型與打扮都是精心設計，從甜美活潑，到個性居家，與低潮迷茫時的模樣，一五一十的真實呈現給你們。謝謝從出道以來一路支持我的粉絲、朋友們，謝謝你們成為我努力不懈的動力。

　　最後，真的很慶幸表演藝術能成為自己的工作，對我來說是一件幸福的事，即便再累再辛苦，每場的演出與機會都充滿動力，因為我知道給自己挑戰與壓力的時候，就表示要更成長了，成為更好的自己，成為有能力與被需要的人。希望你們會喜歡這本寫真書，也要好好愛護收藏喔！我愛你們！

01

這 就 是 愛 。

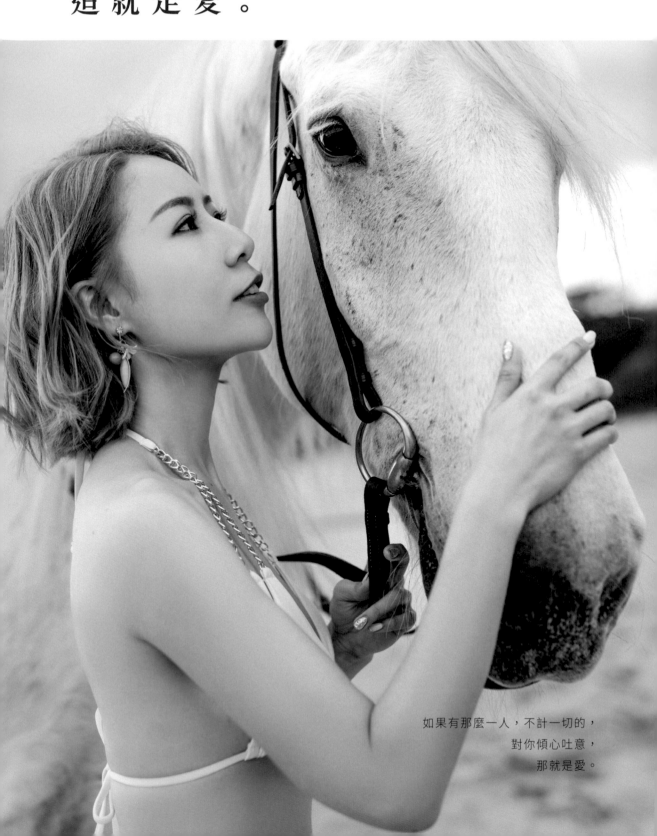

如果有那麼一人，不計一切的，
對你傾心吐意，
那就是愛。

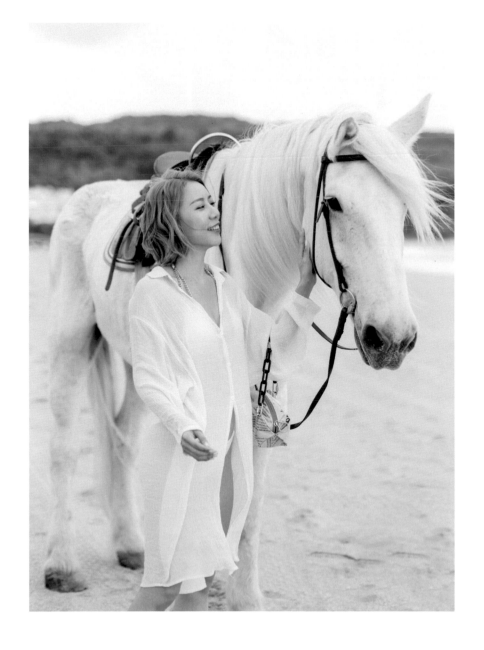

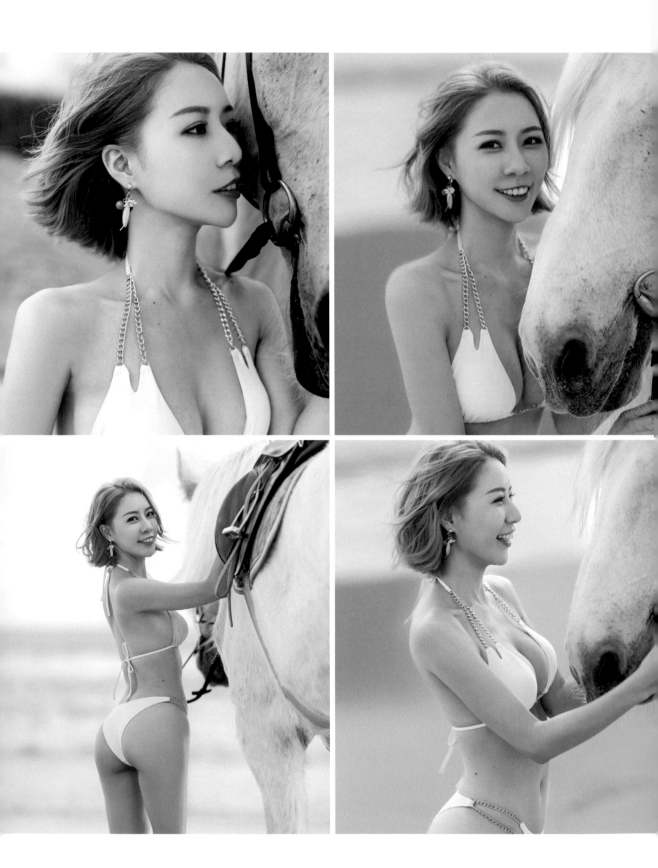

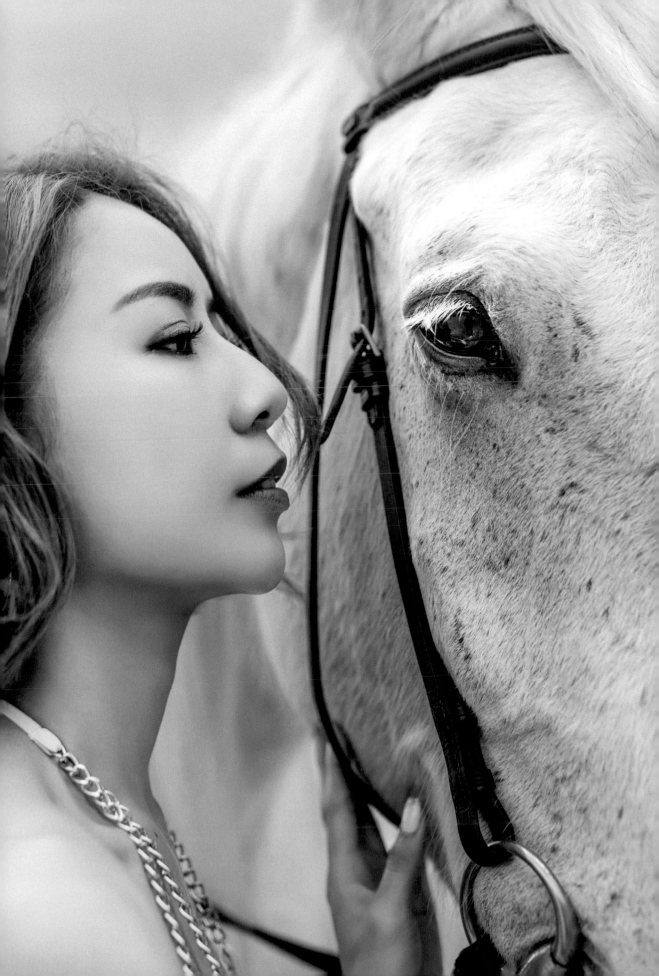

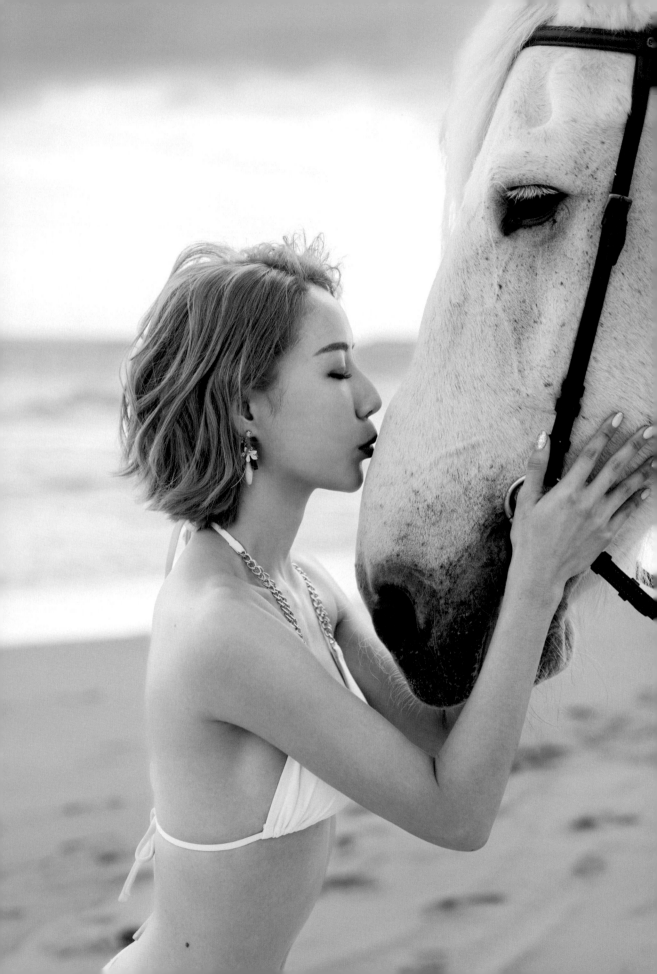

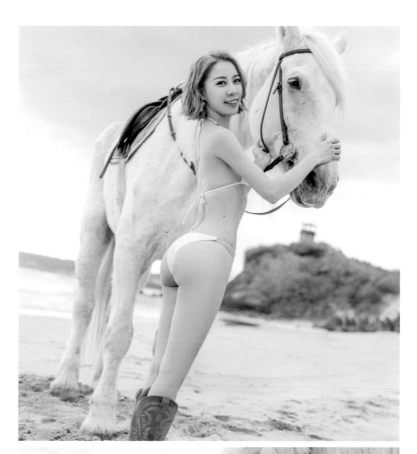
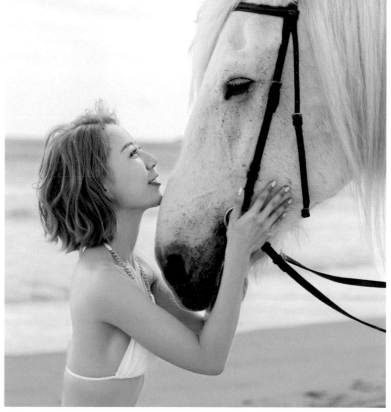

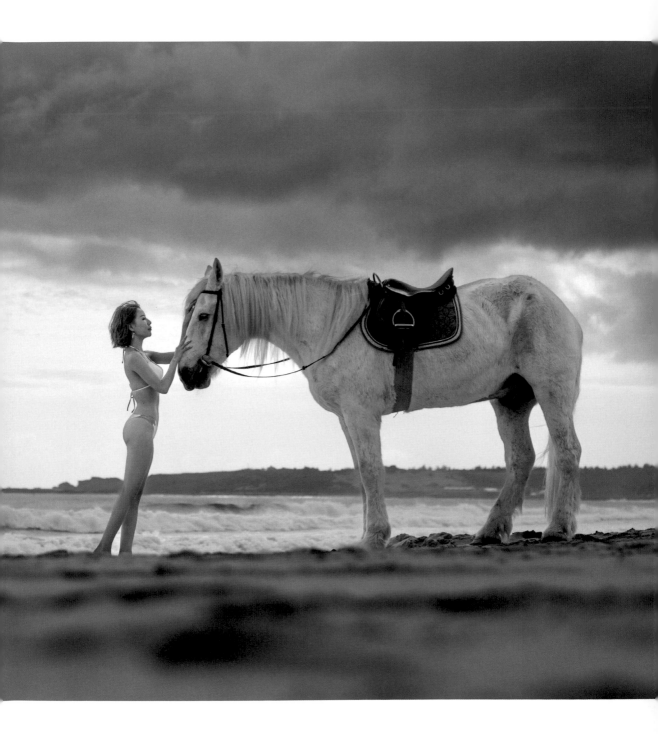

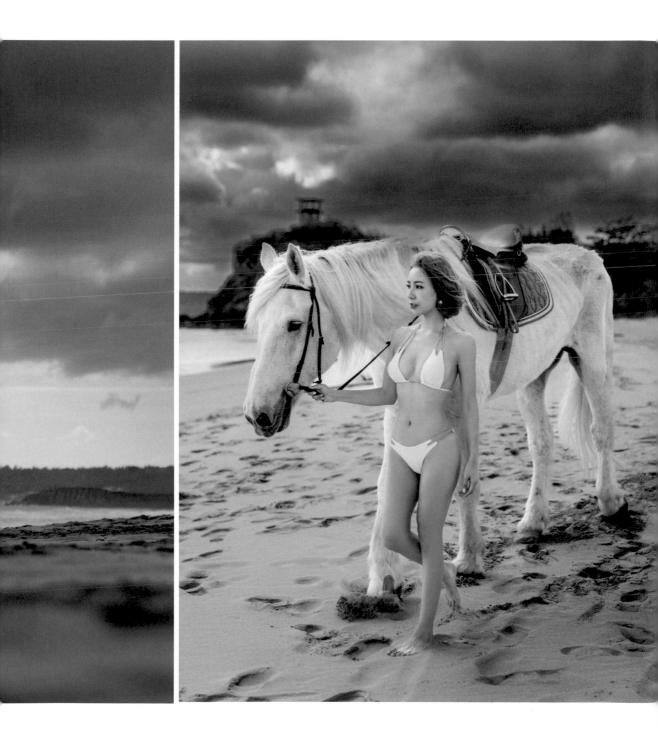

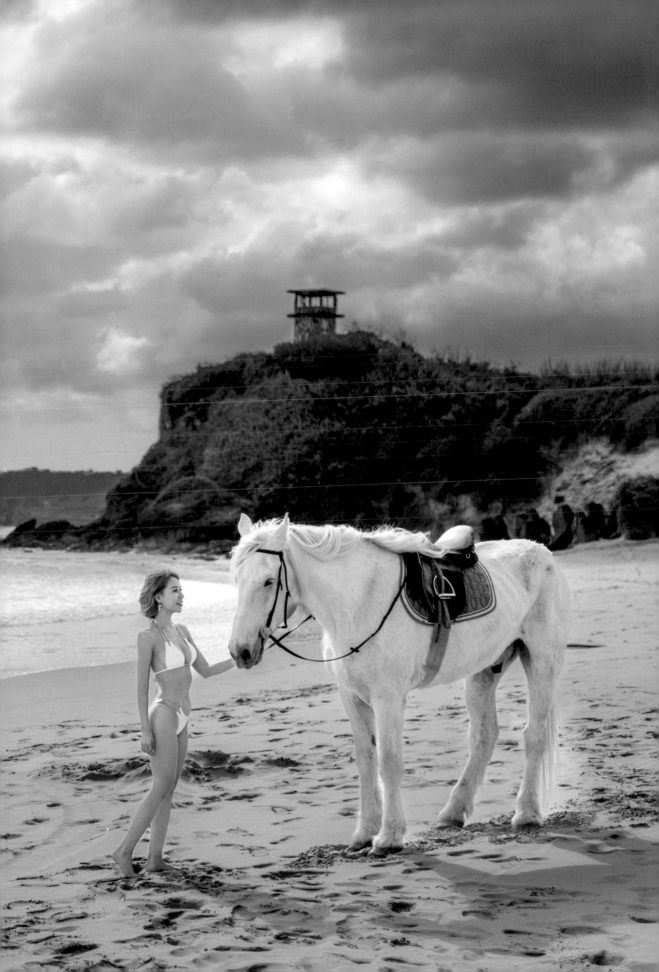

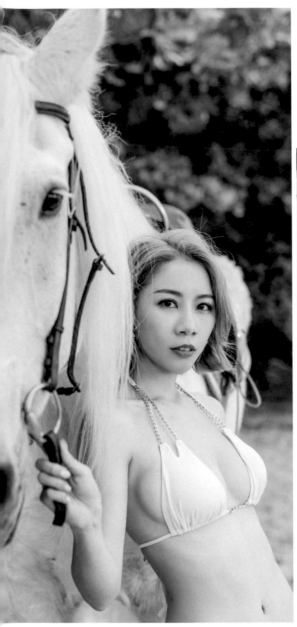

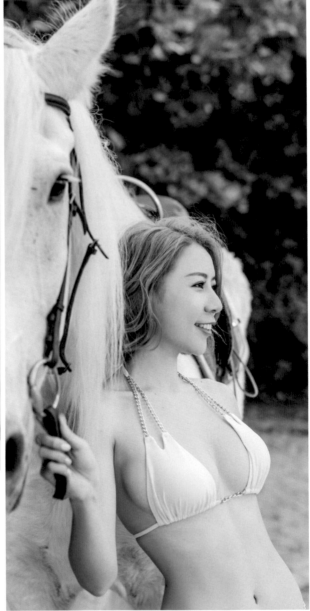

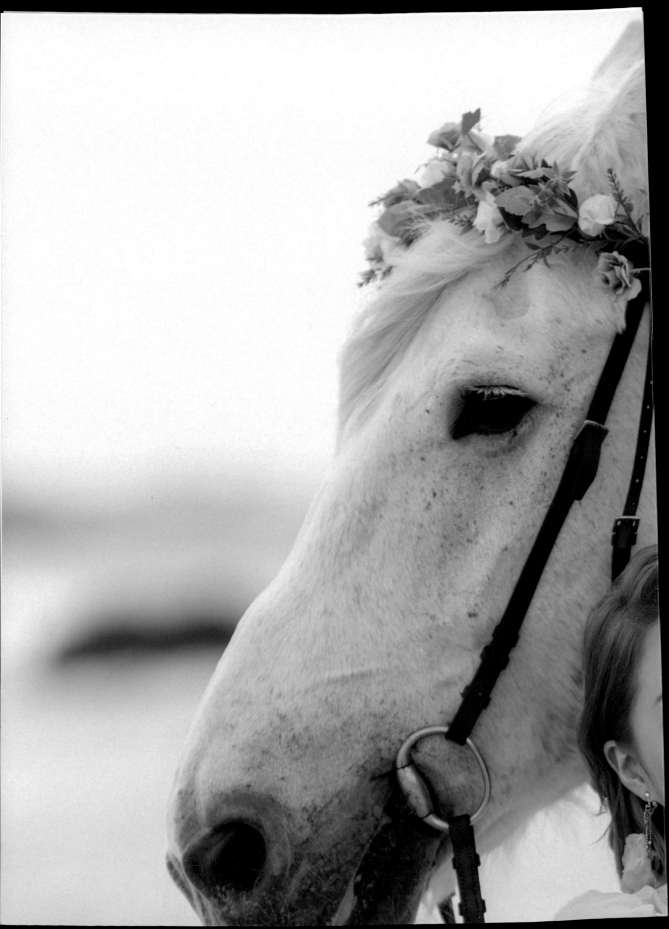

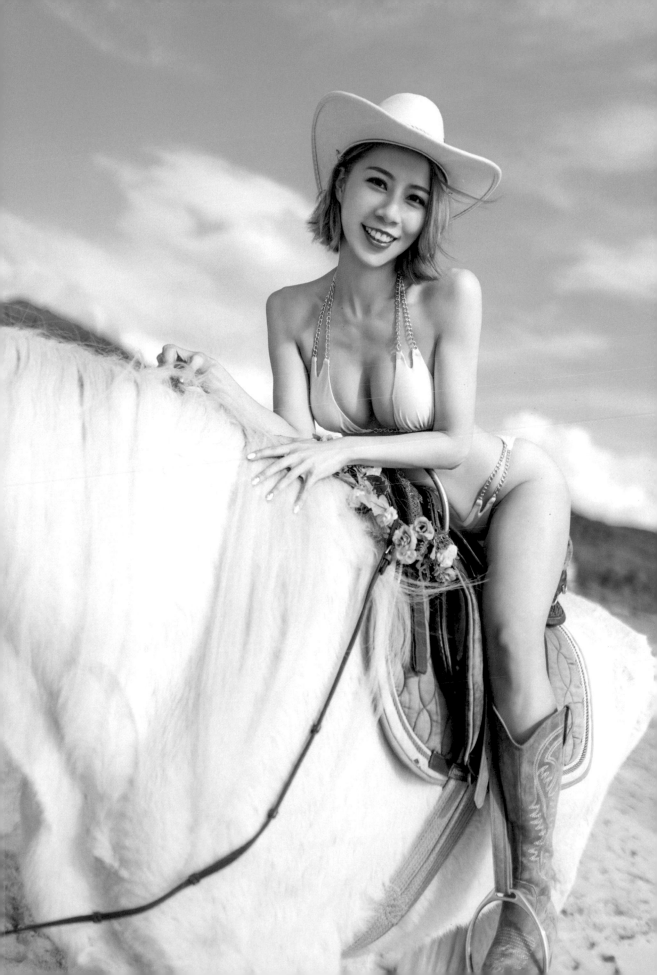

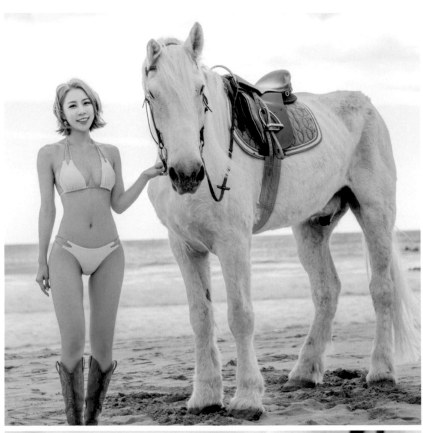

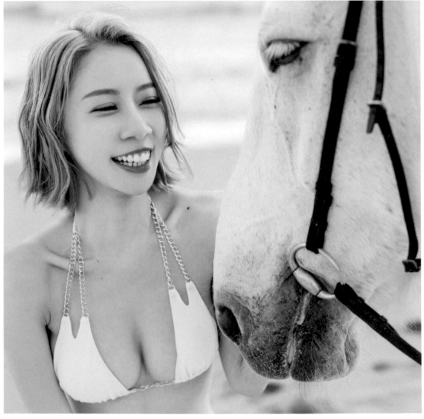

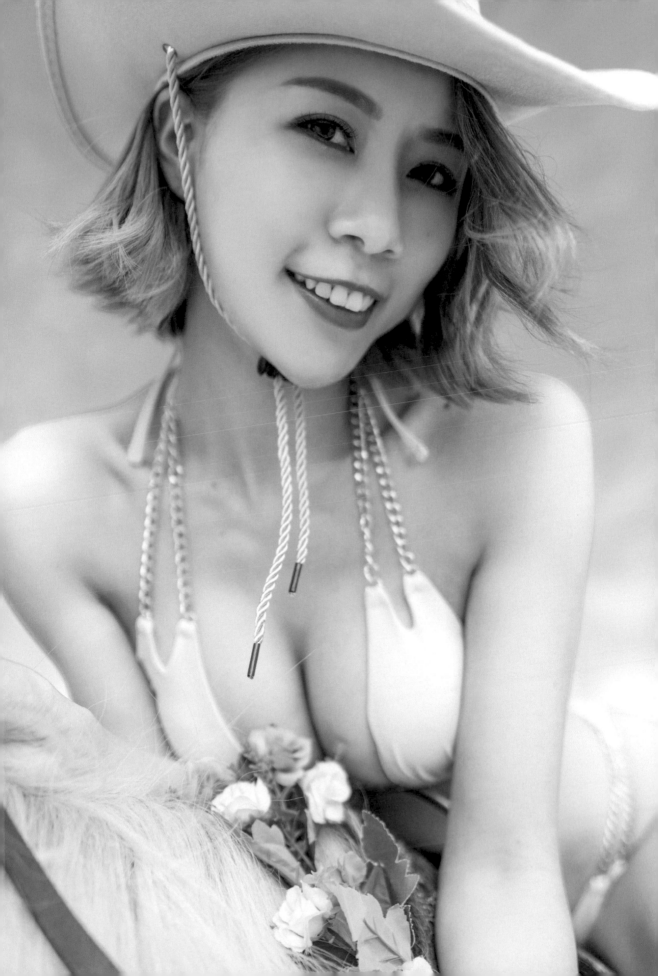

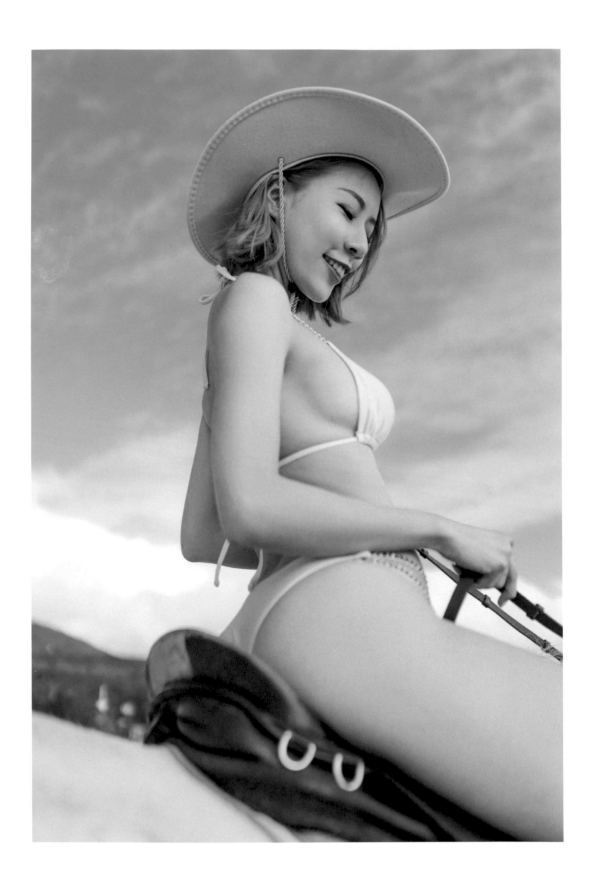

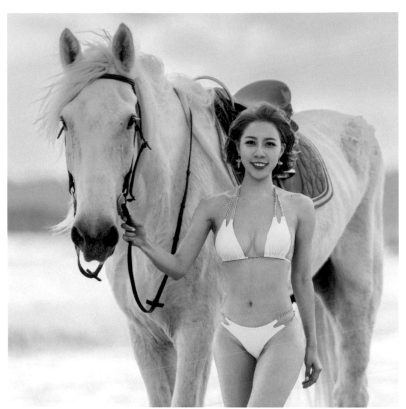

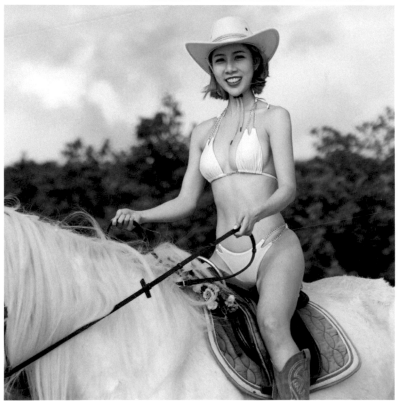

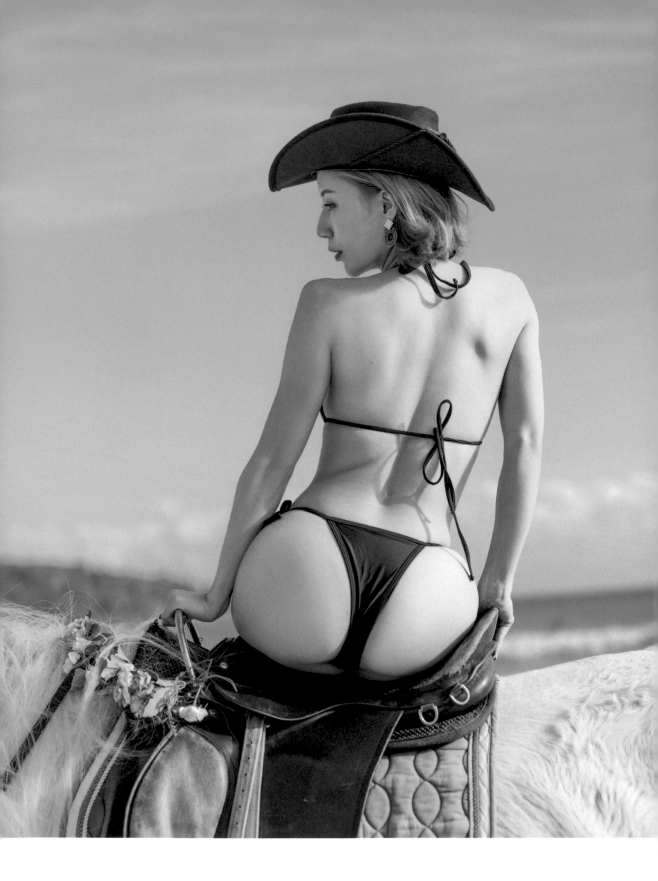

我是世界的光。
跟從我的，就不在黑暗裡走，
必要得著生命的光。
—— 《約翰福音》8：12

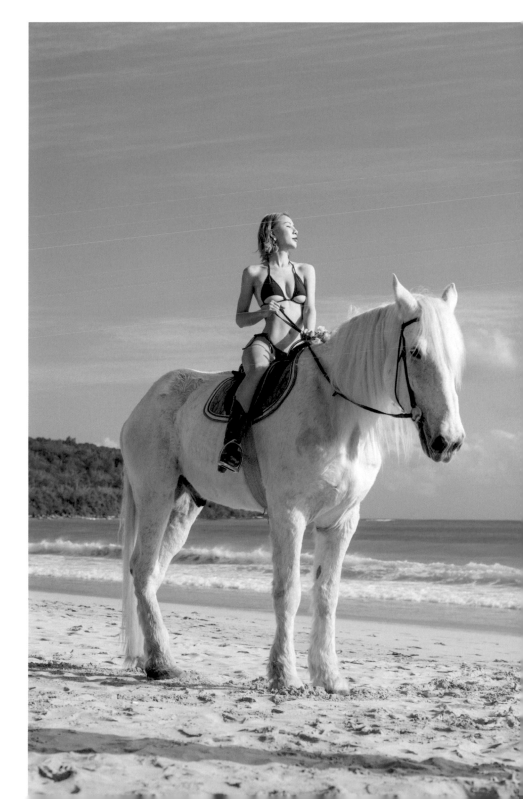

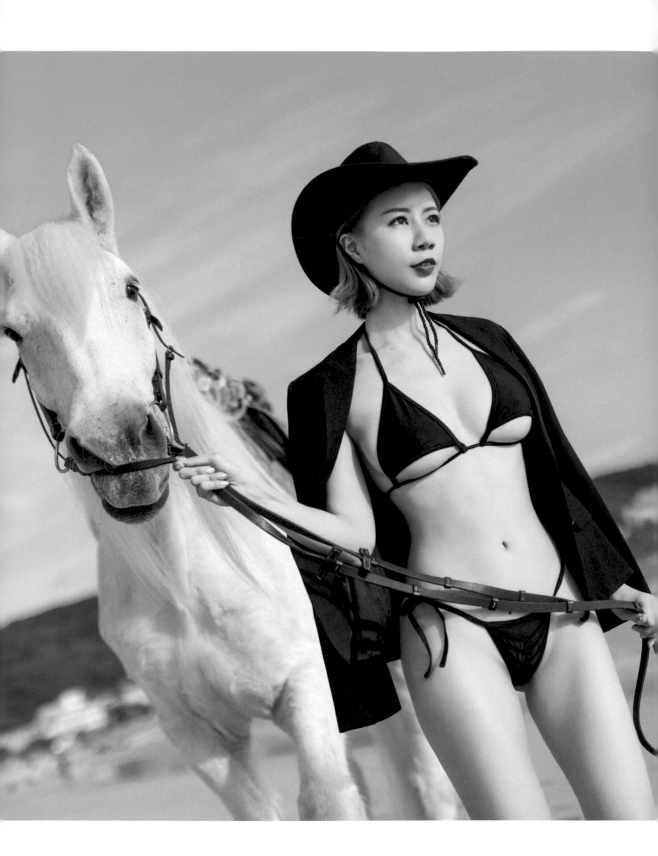

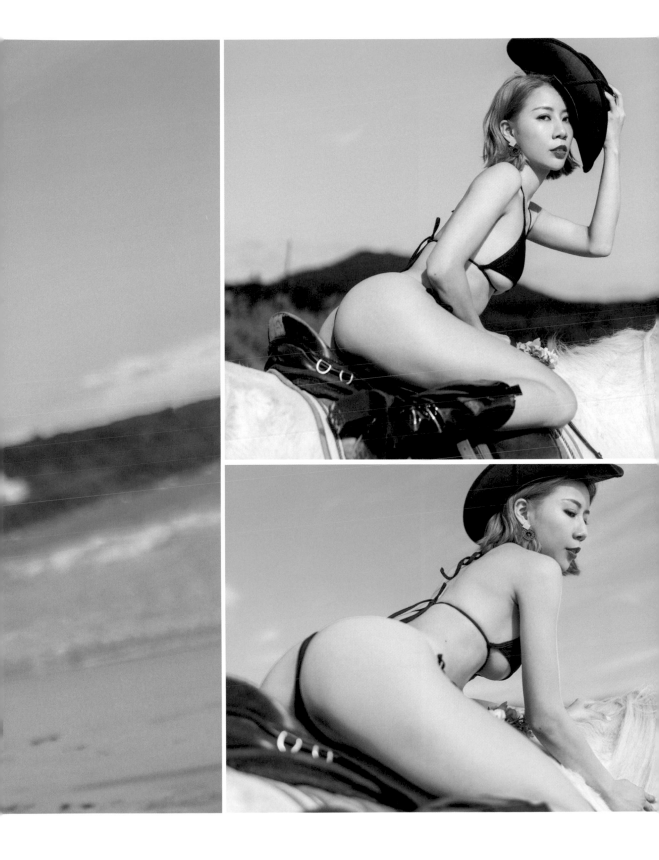

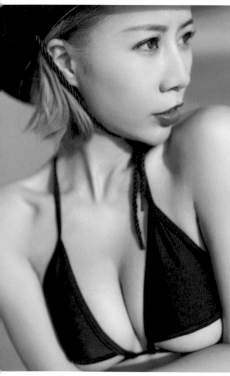

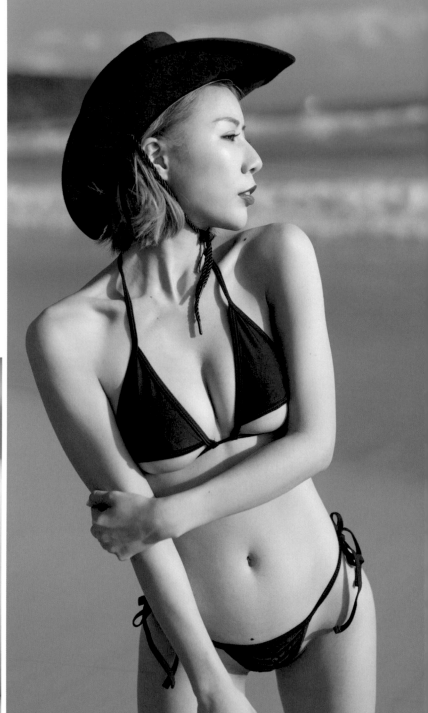

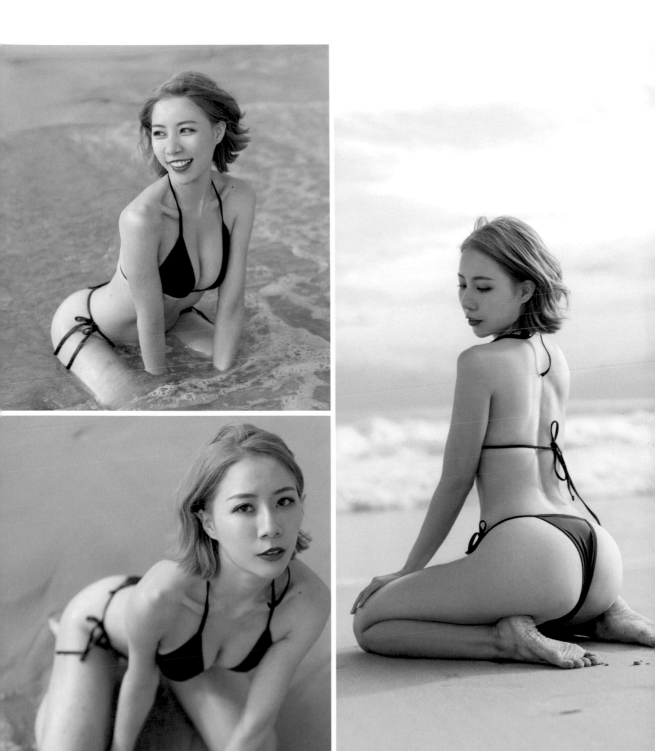

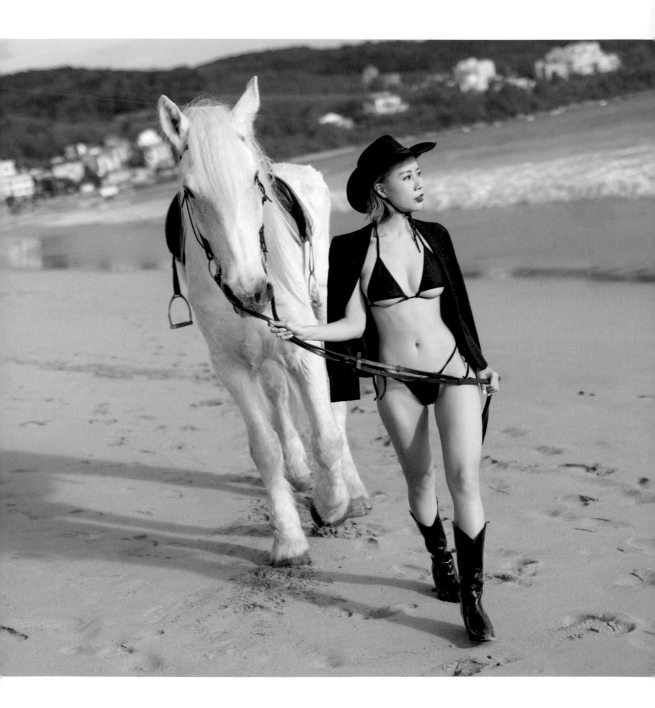

擔心是多餘的，折磨；
用心是前進的，動力。

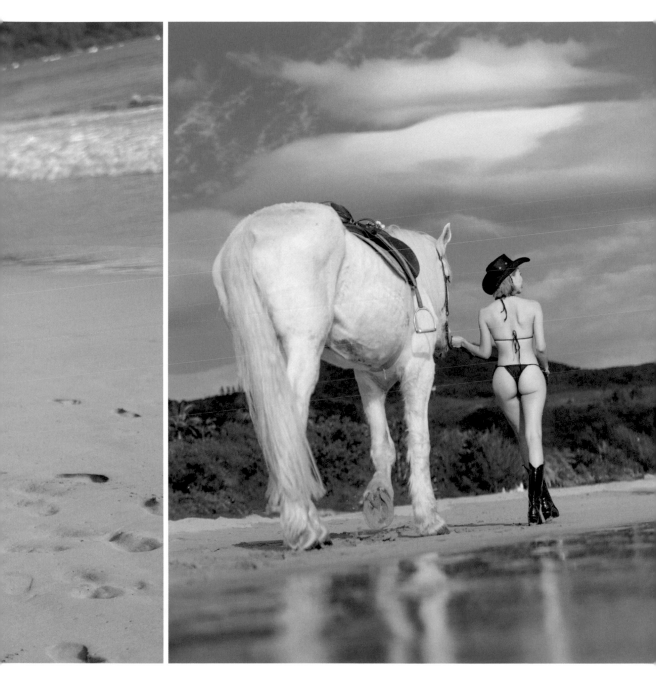

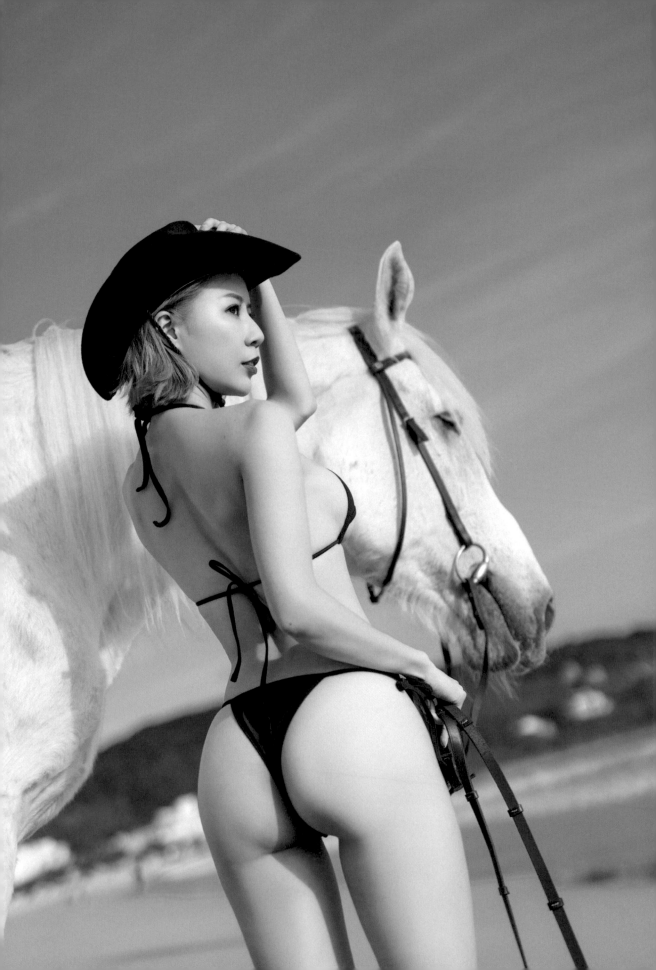

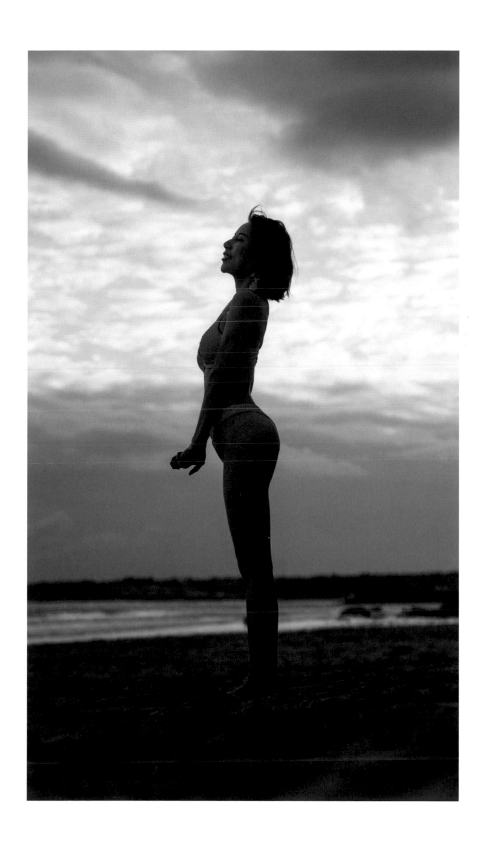

You Are My Love.

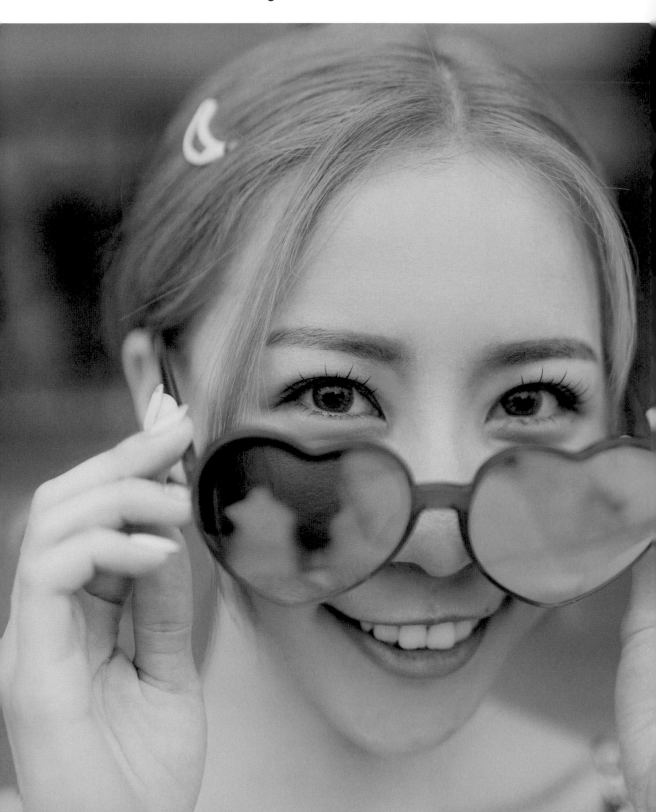

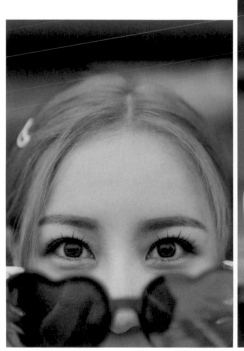

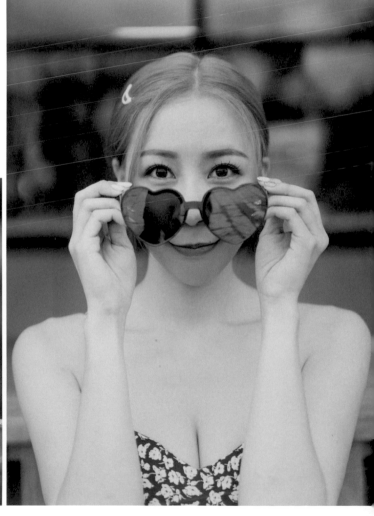

愛，是世界上最偉大的力量。

我看見你了～My Love！

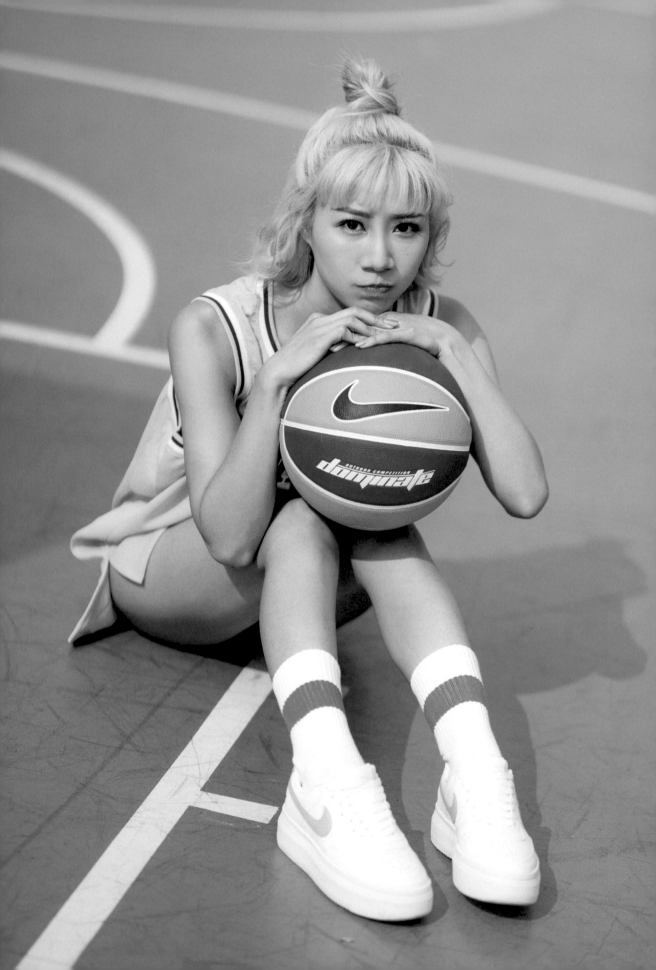

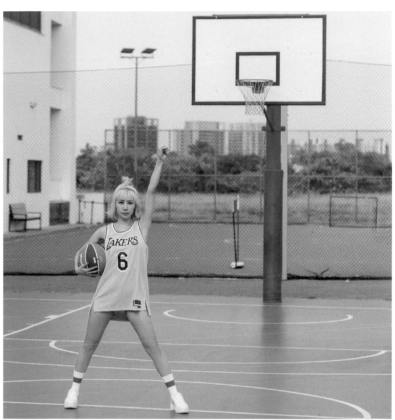
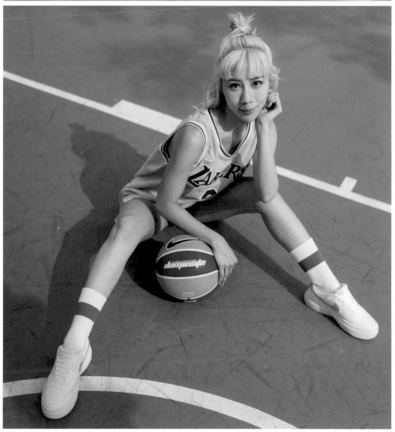

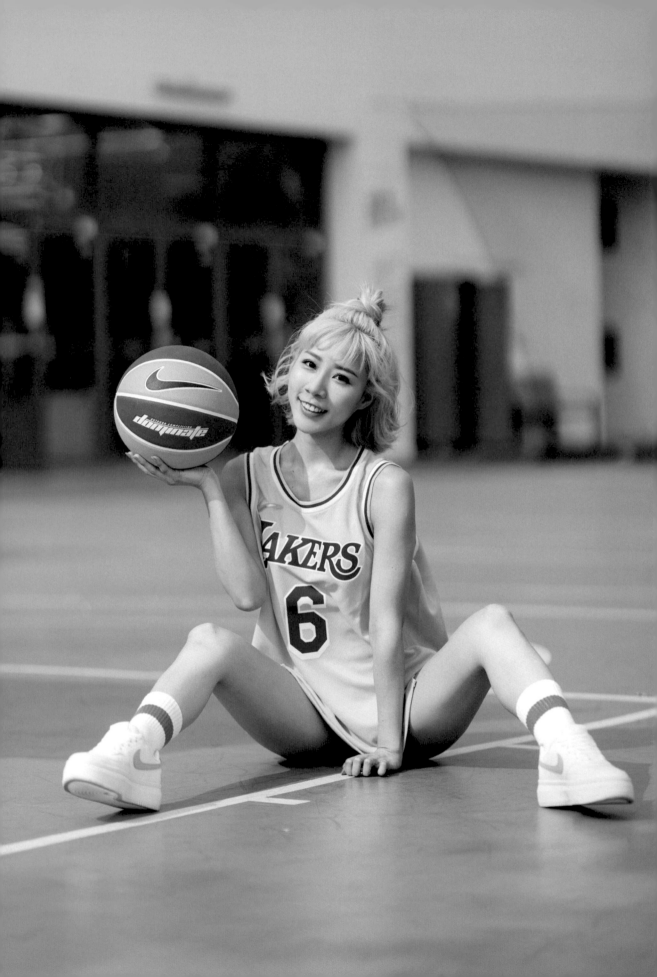

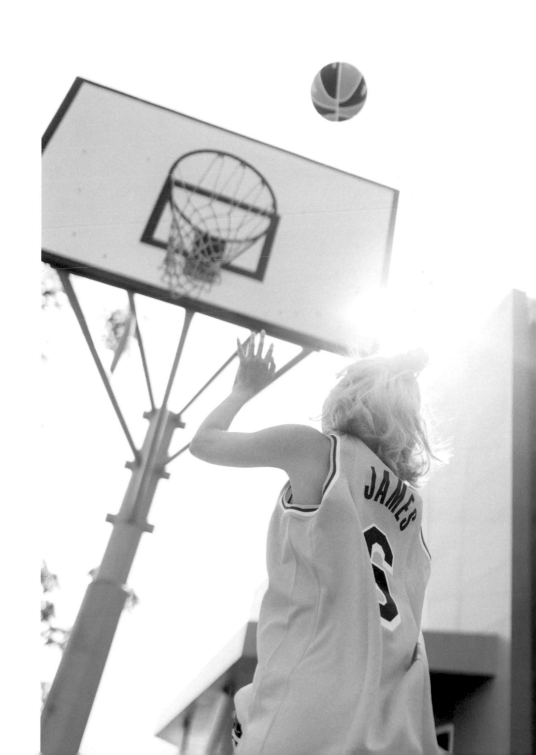

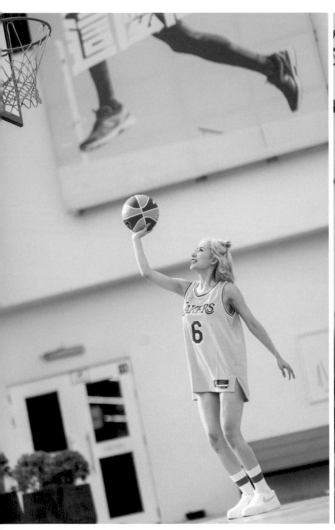
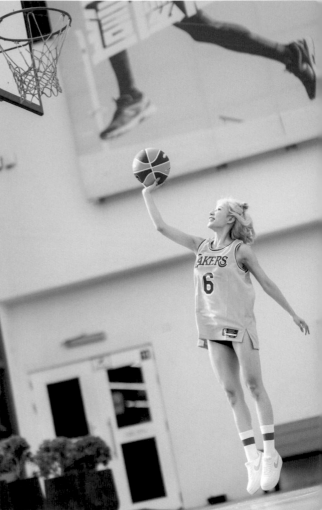

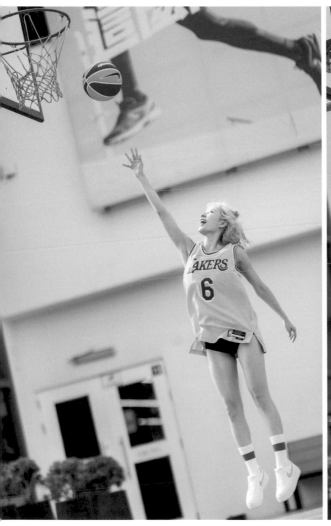
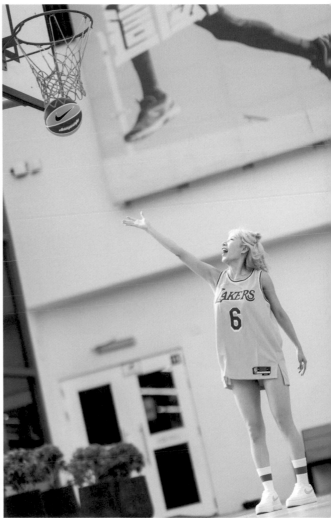

如果你的生活正處於低谷，
那就大膽走，
因為你怎樣走都是在向上，
要善待自己，相信自己，
讓自己的生活精彩紛呈！

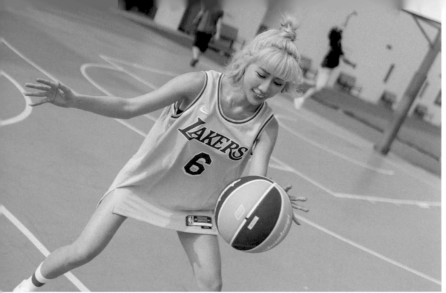

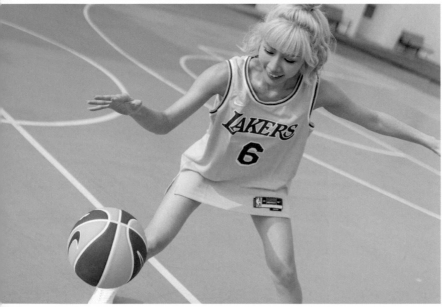

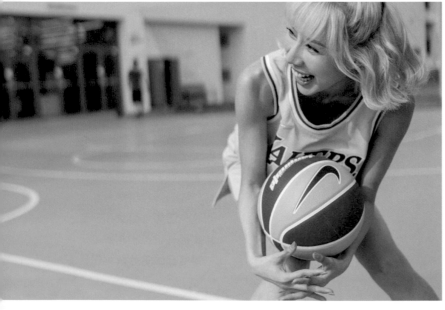

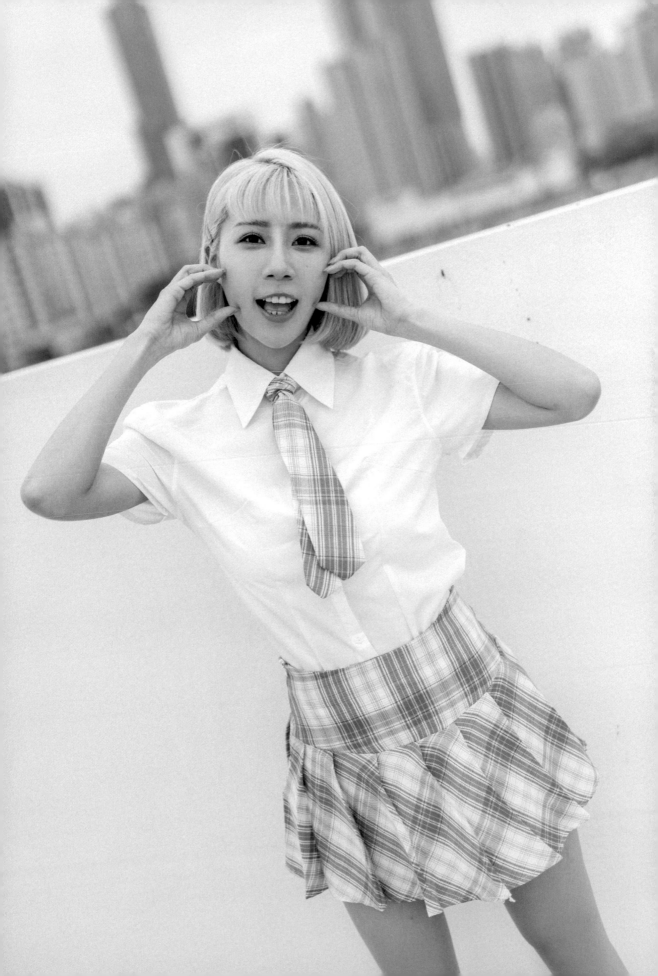

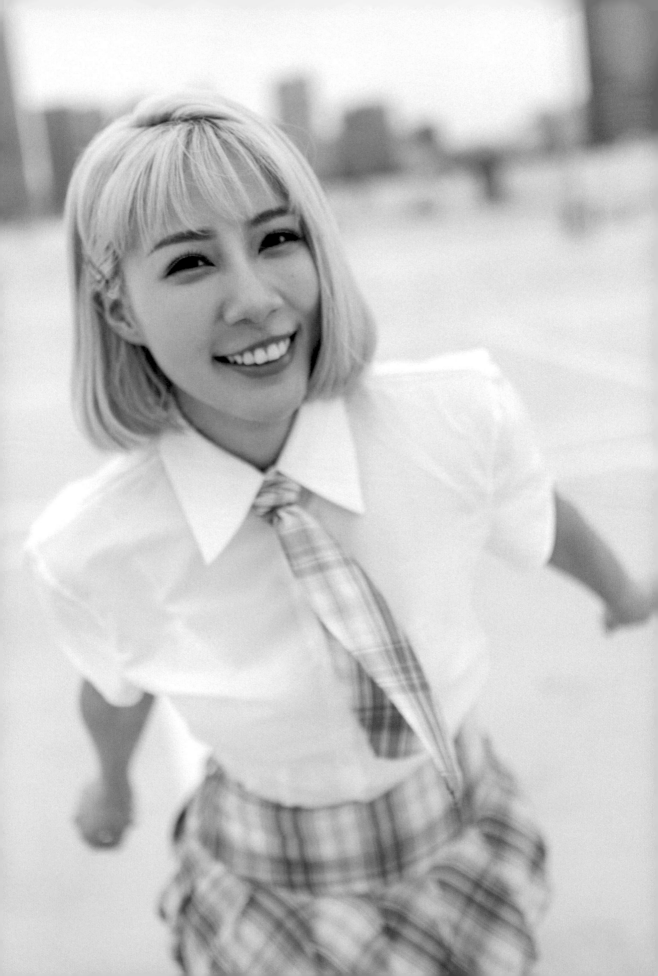

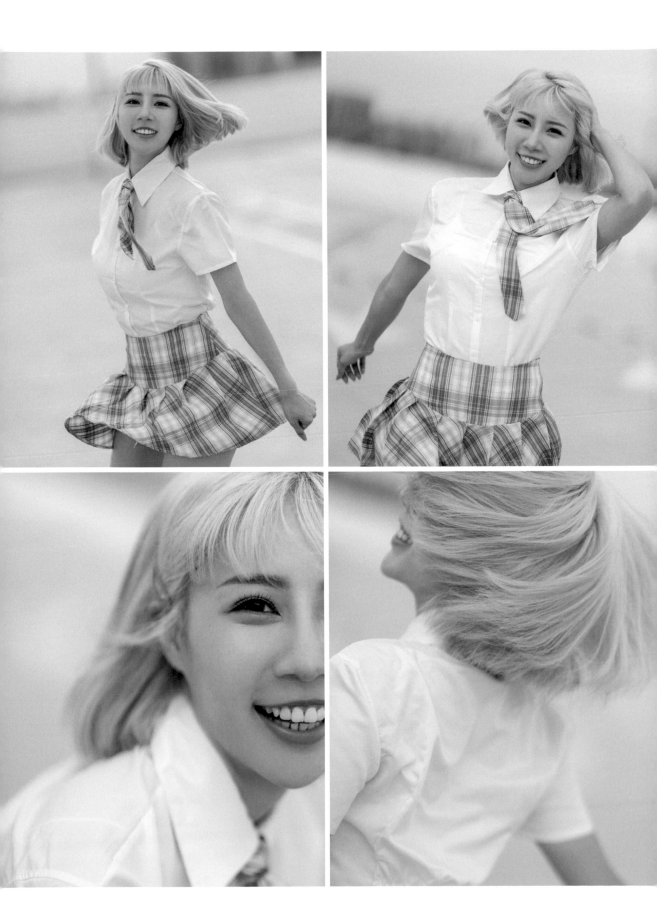

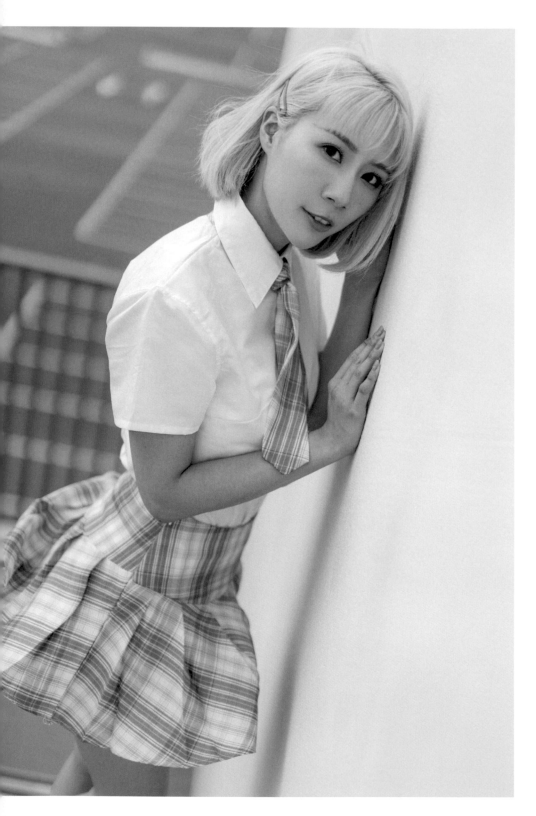

不論你正經歷什麼，
只要記得：如果不如預期，
這一定是上天另有安排。

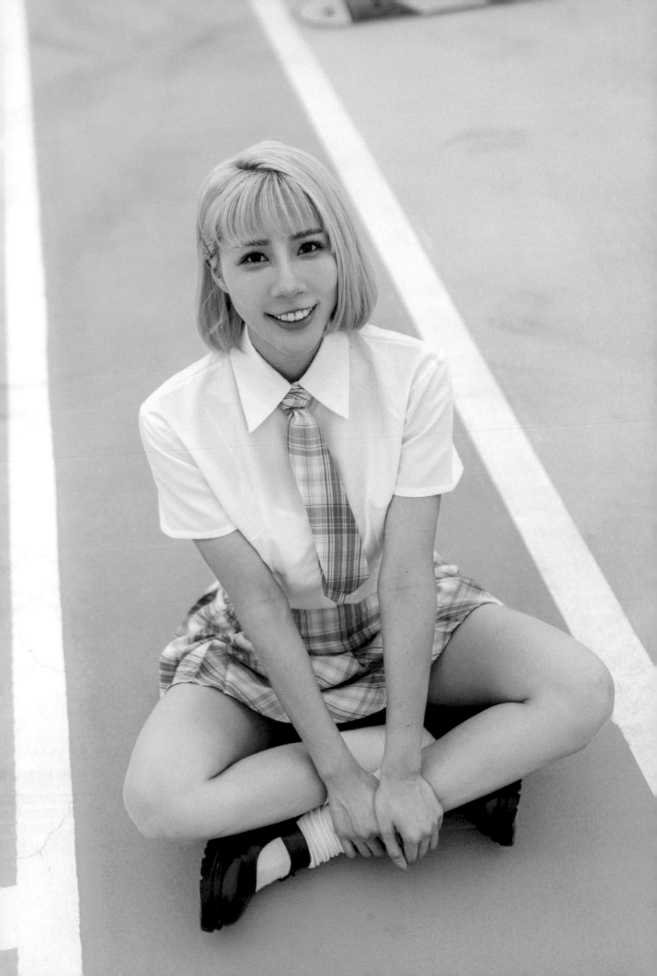

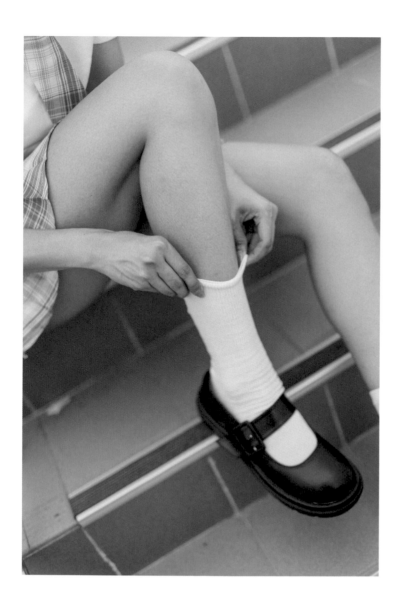

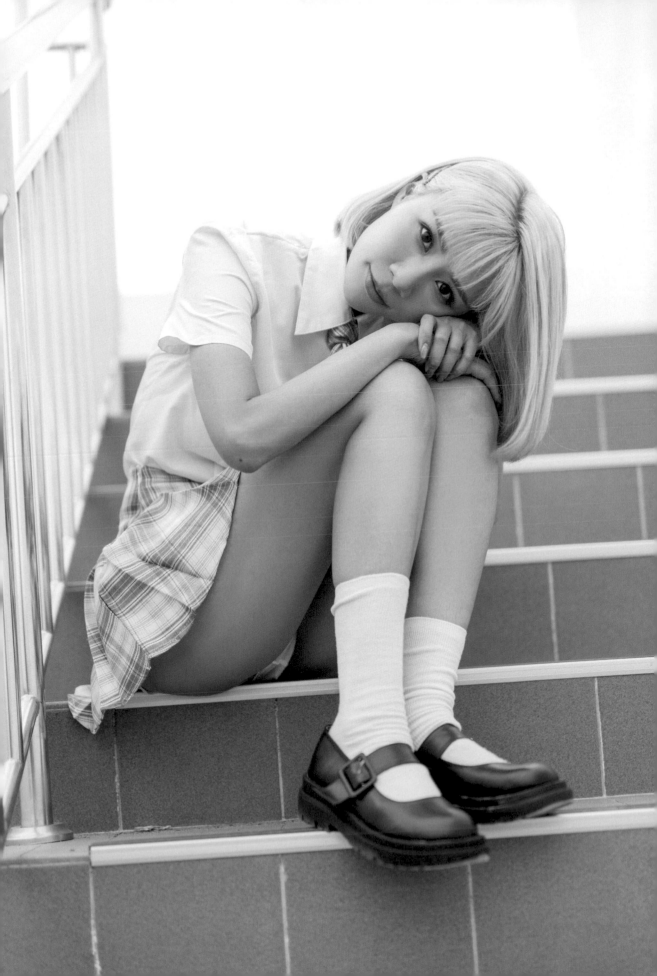

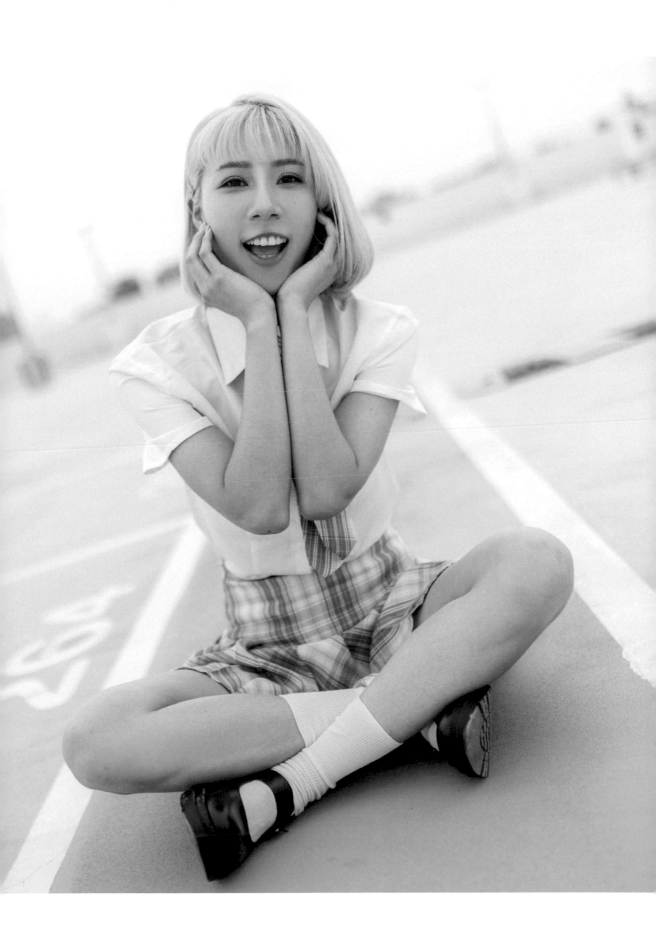

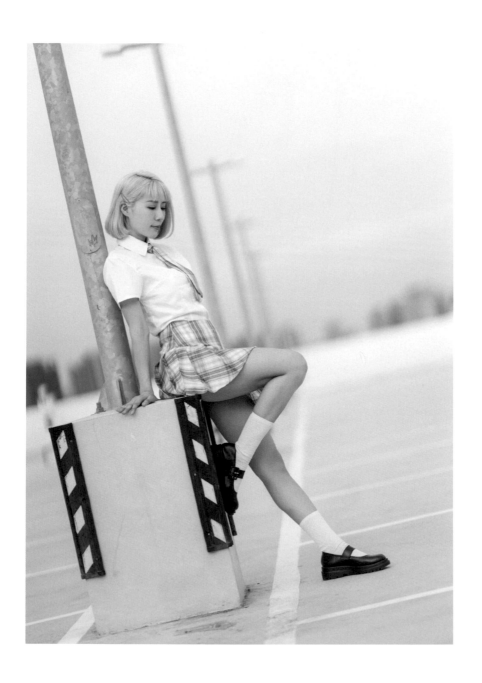

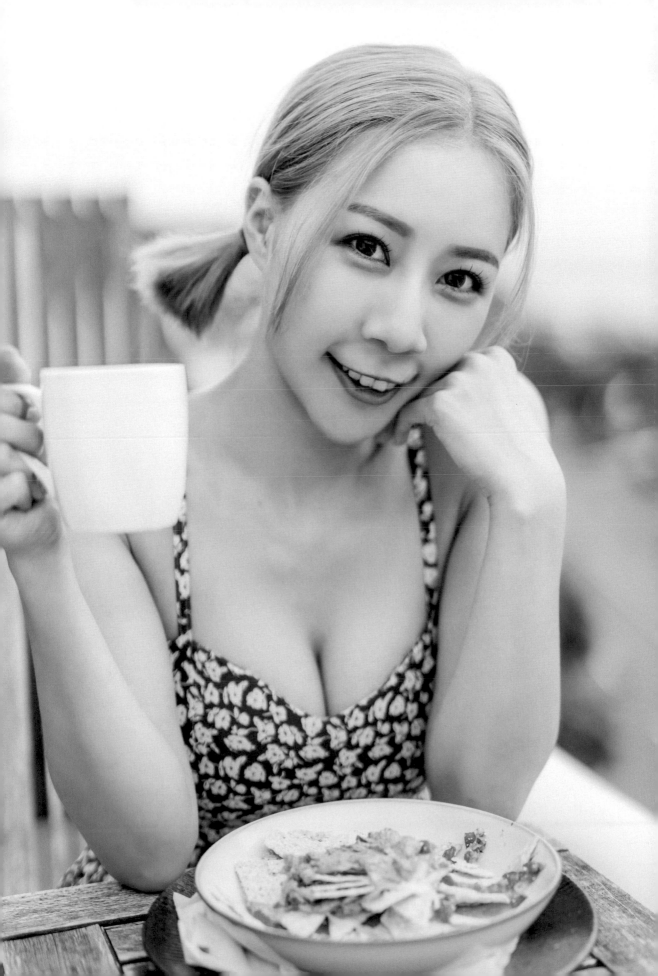

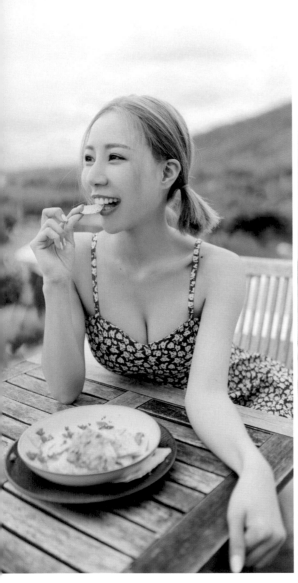
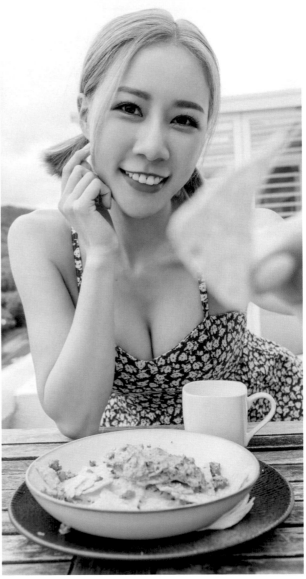

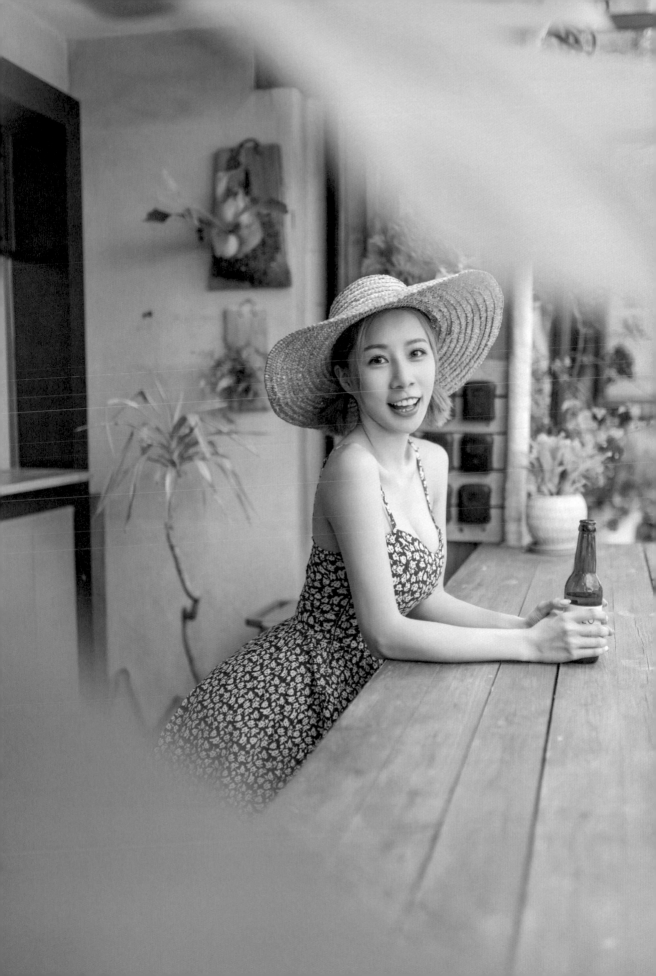

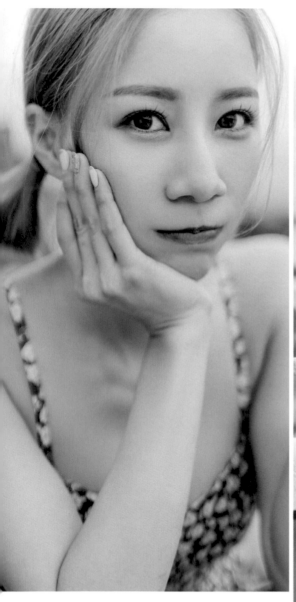

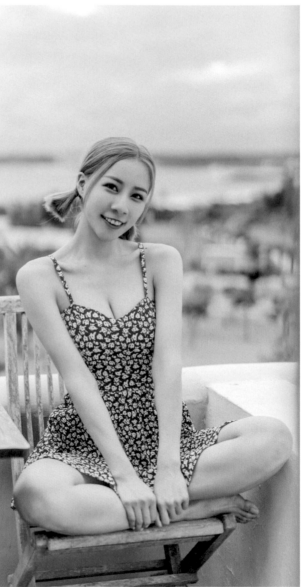

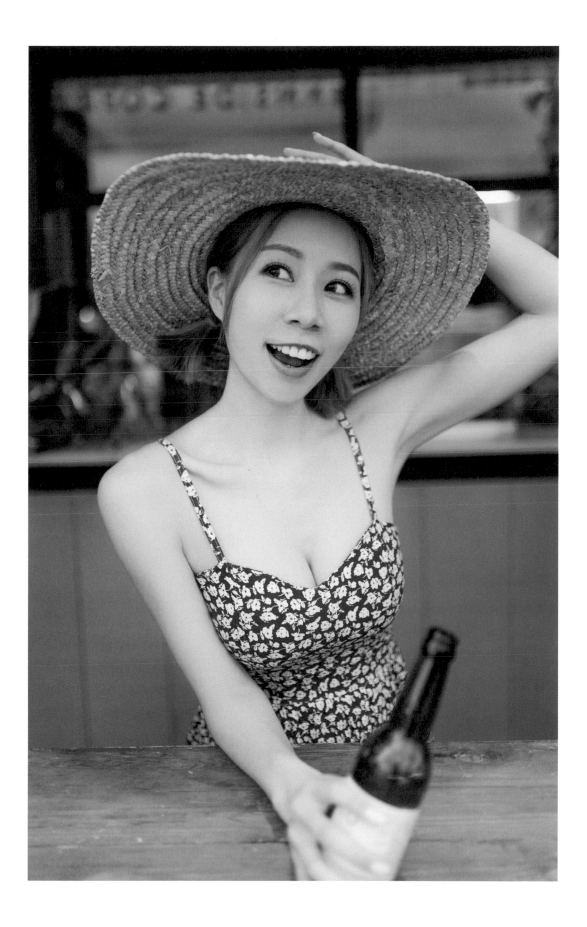

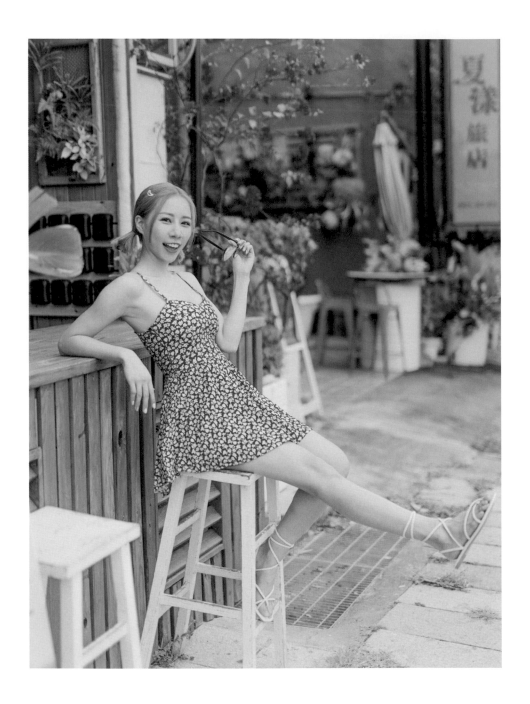

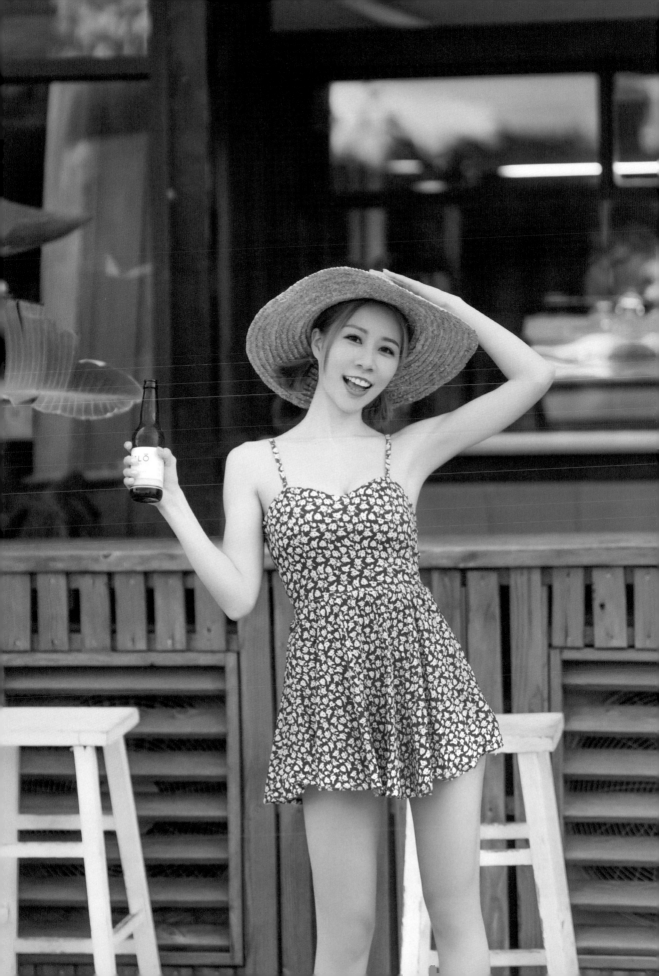

03

我 的 真 心 。

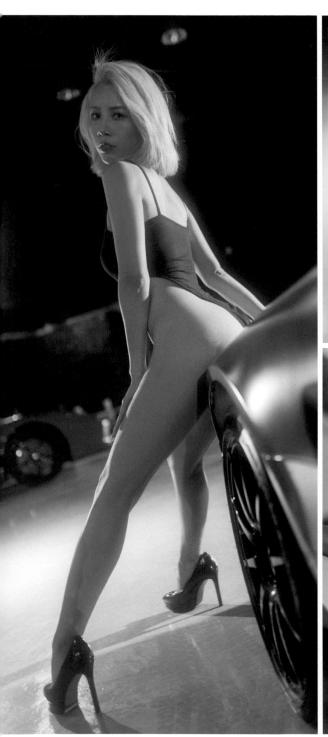

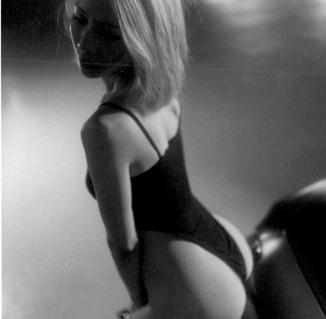

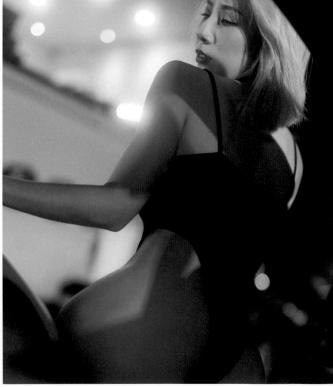

漫無止境的等待，
是看不見，聽不見，摸不著的期限。
想著美好回憶，才發現
是幸福的自己。

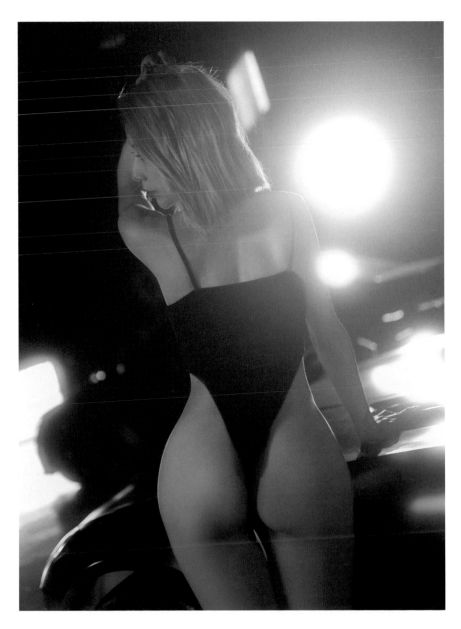

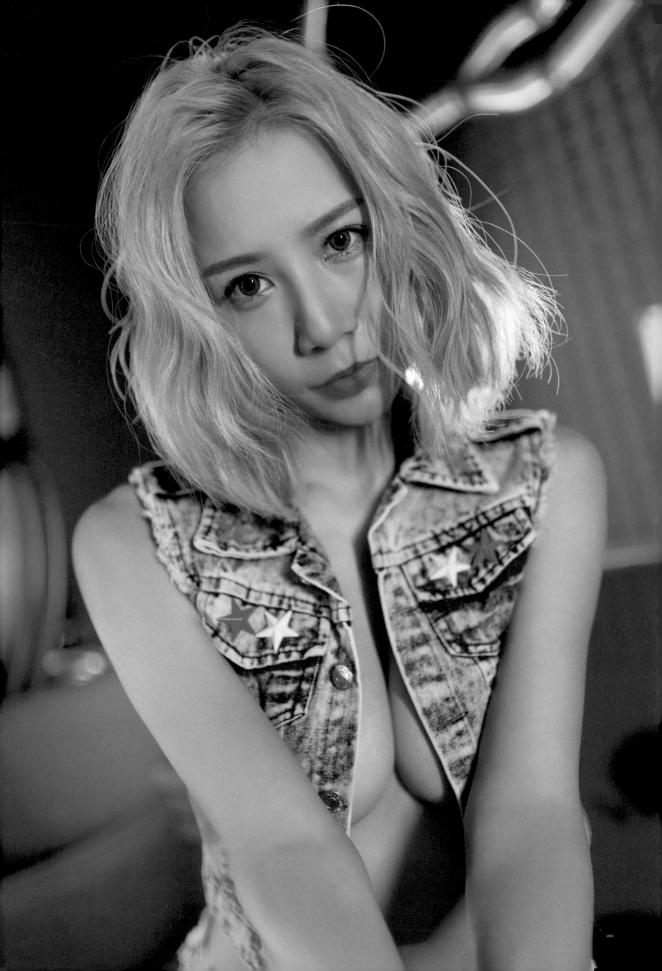

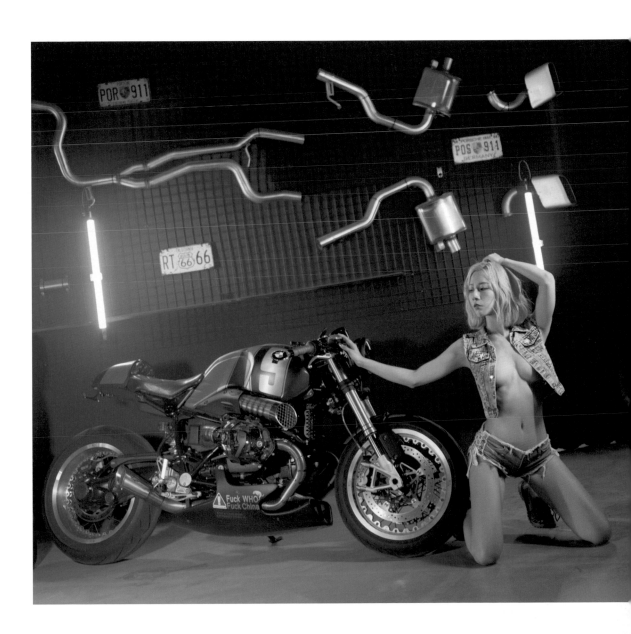

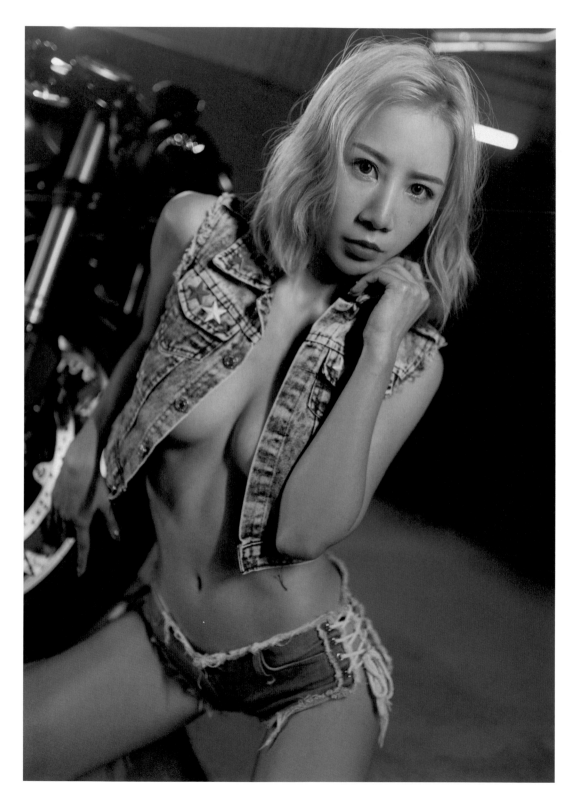

沒有東西可以摧毀你，但心態可以，
別管他人的眼光，
成為那最強大又堅固的自己吧！

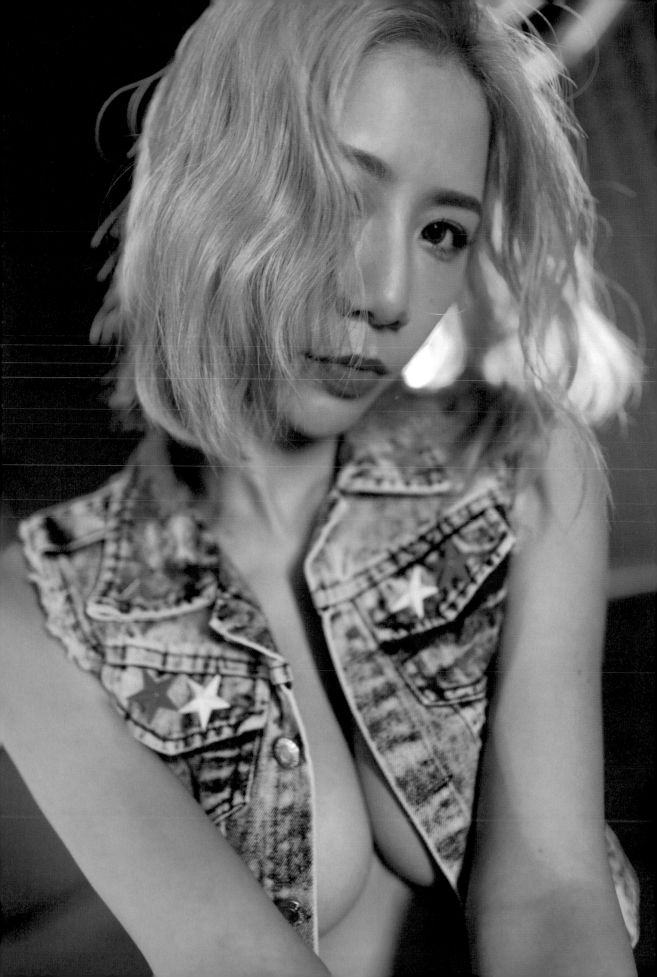

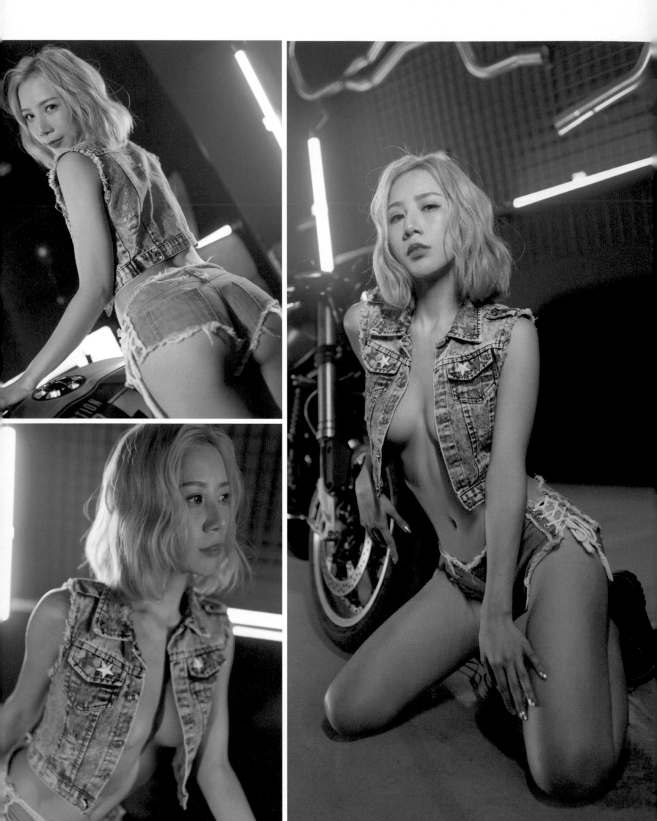

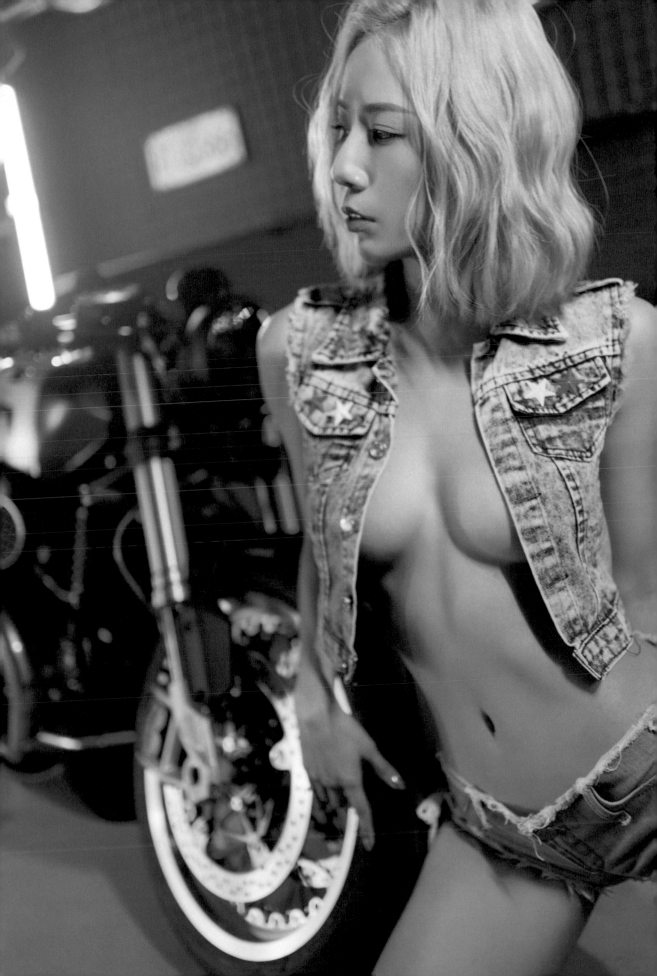

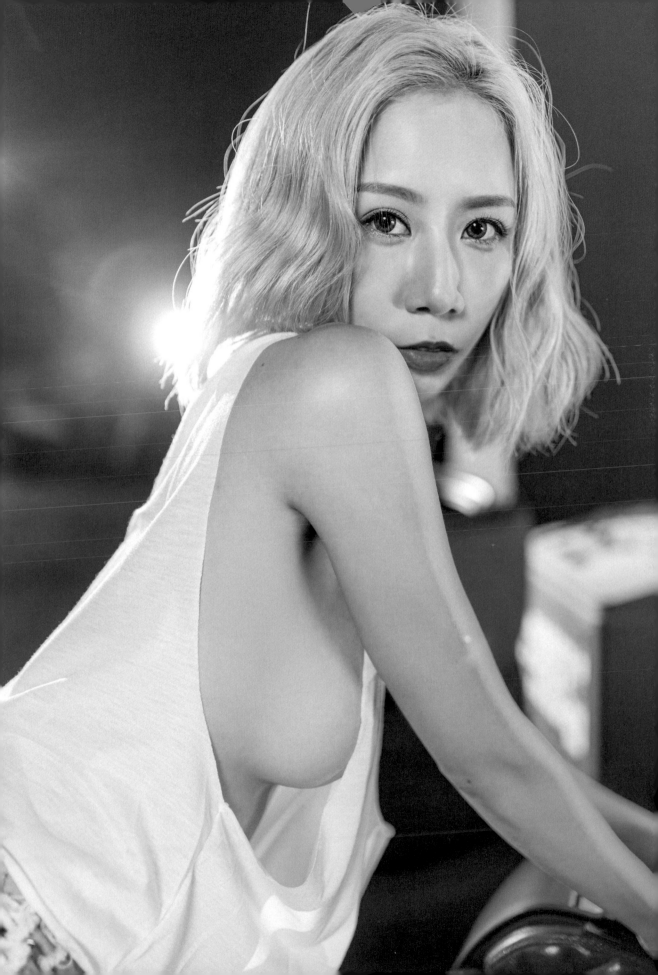

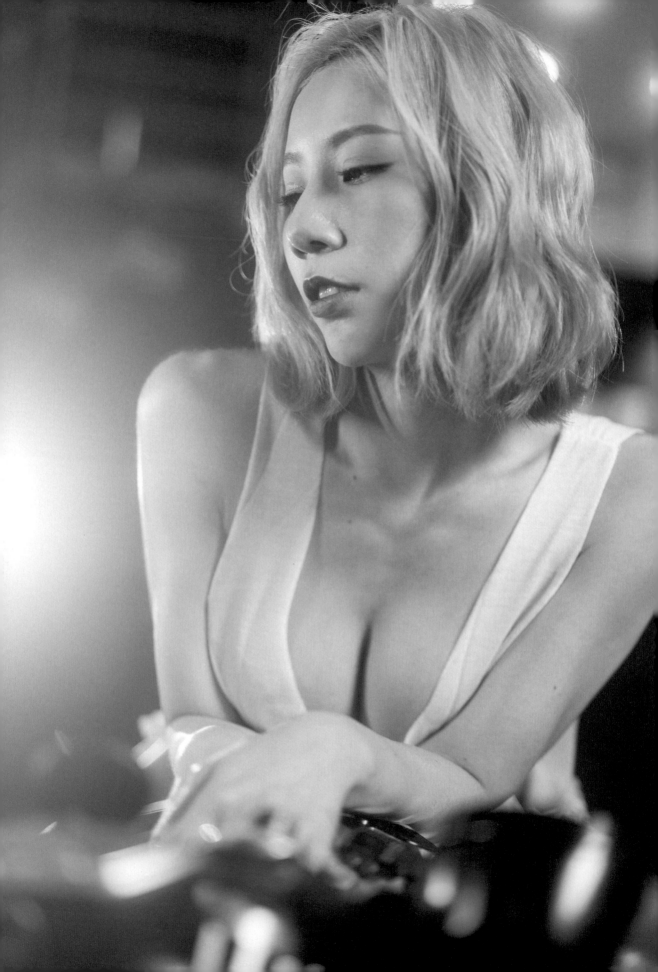

女人可以野，但不能壞。
所以我拿著真心，
等一個可以陪我騎野摩托的人～

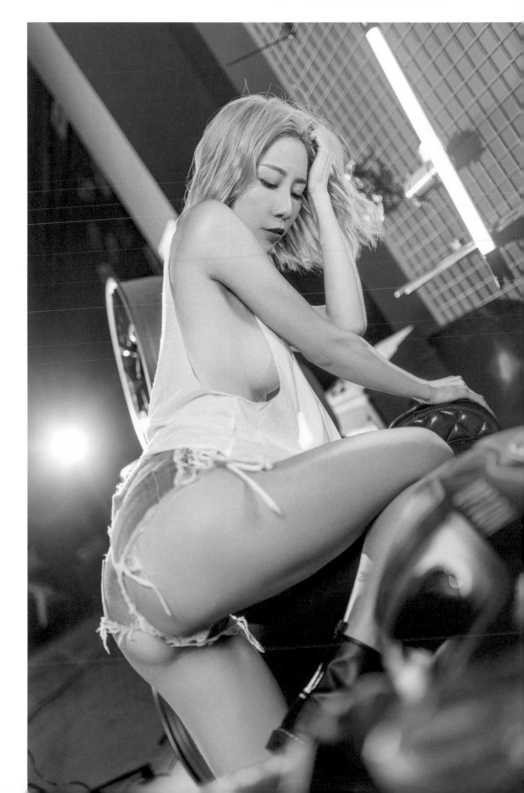

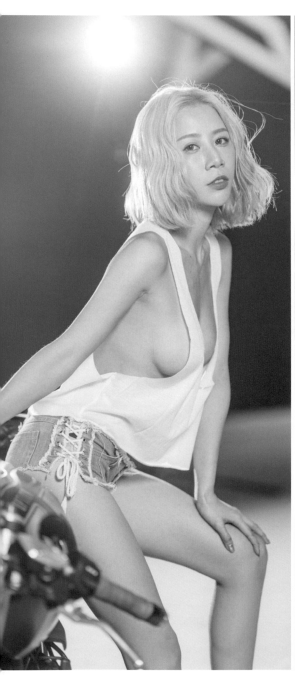
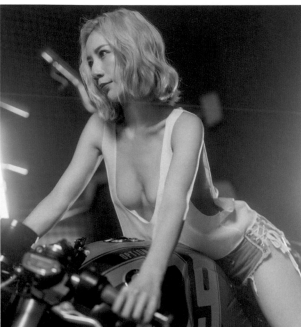
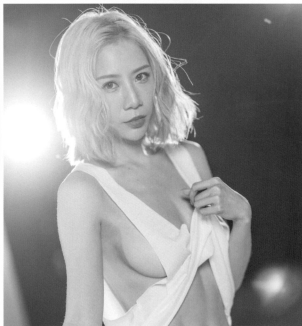

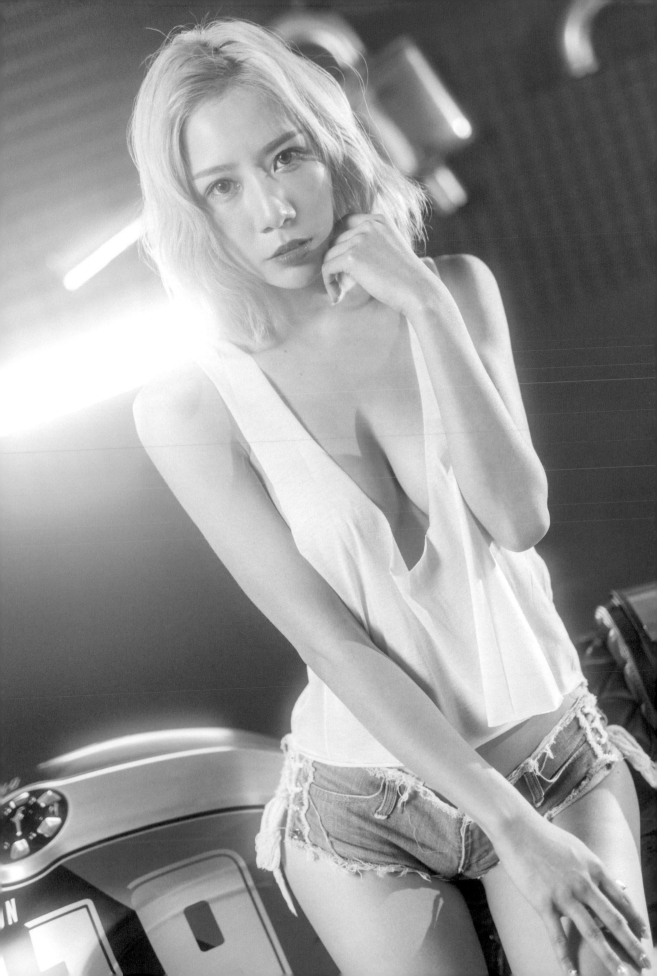

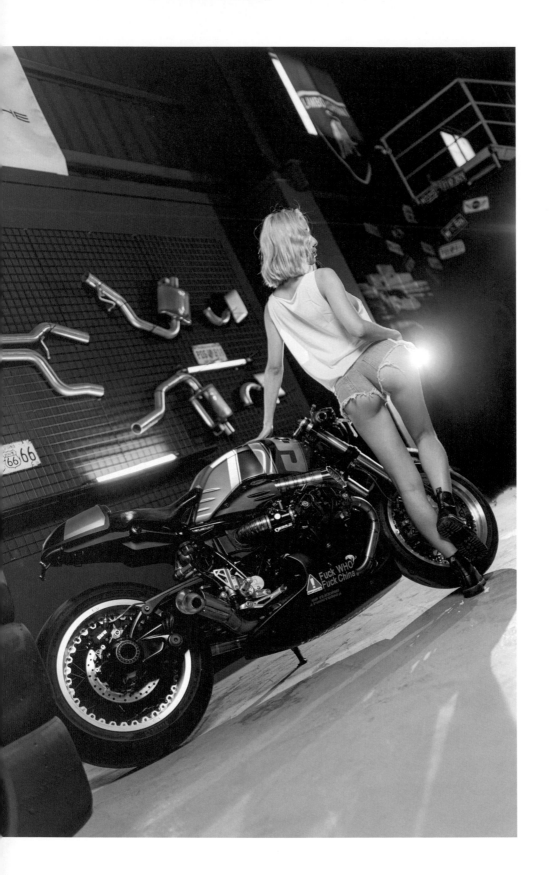

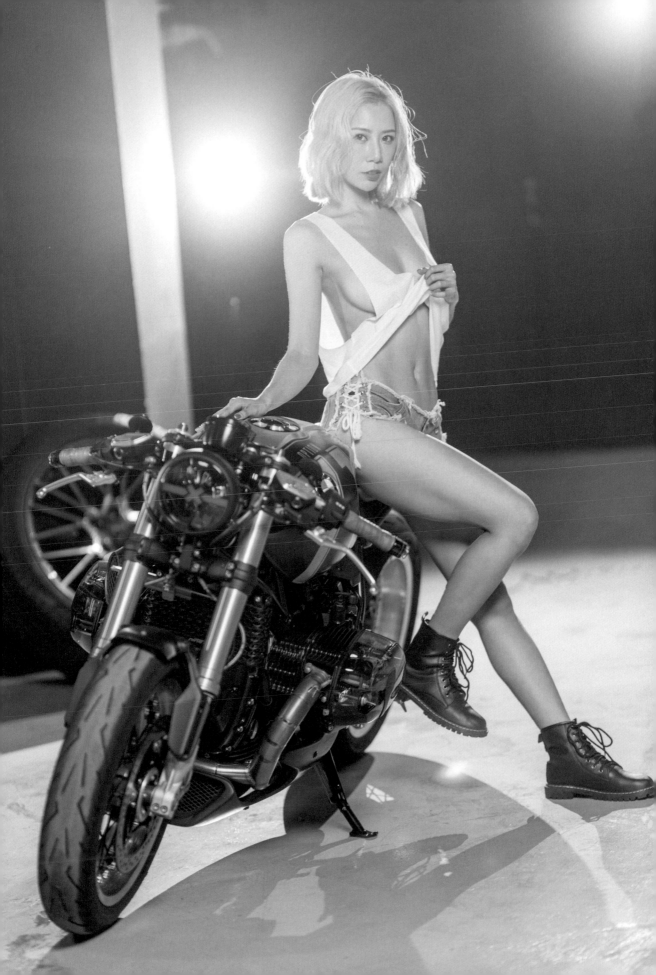

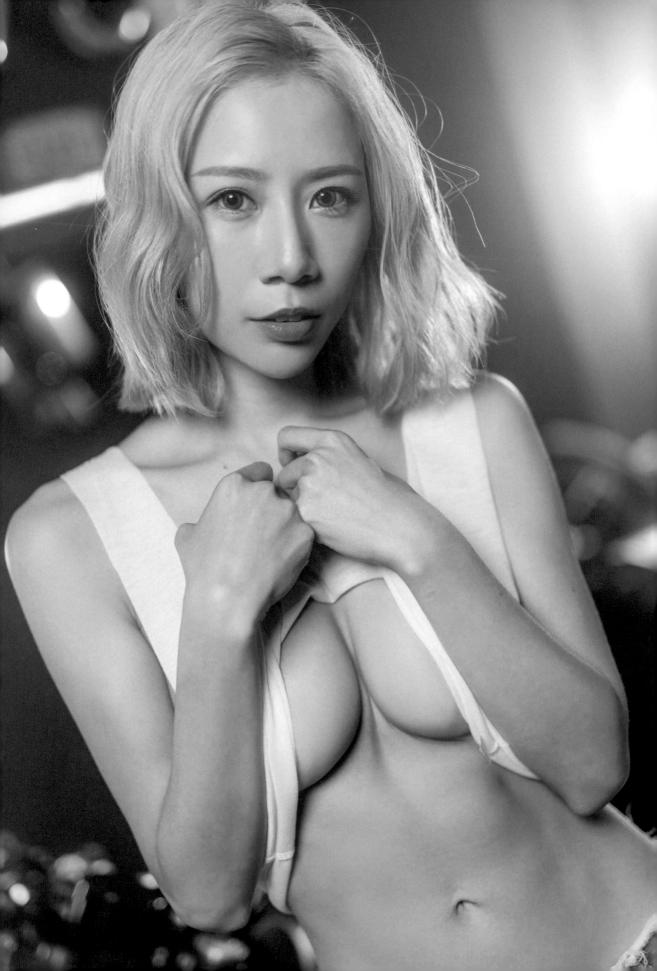

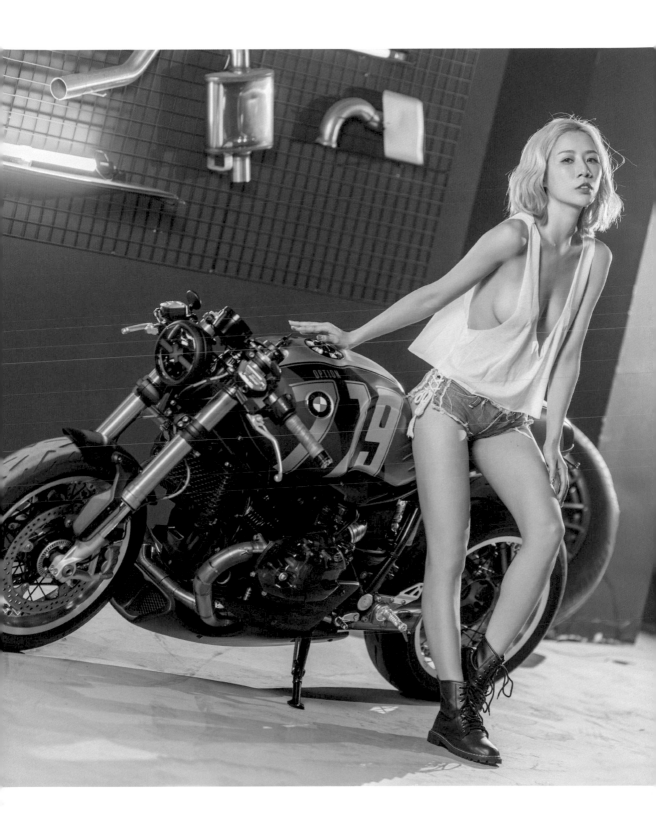

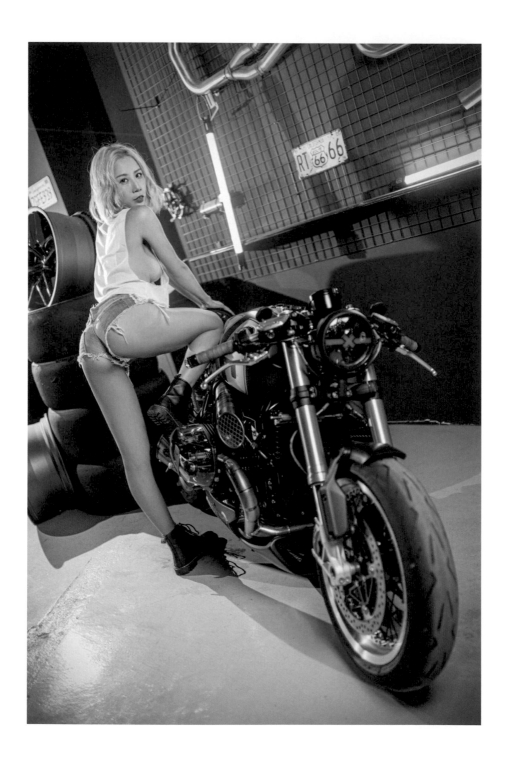

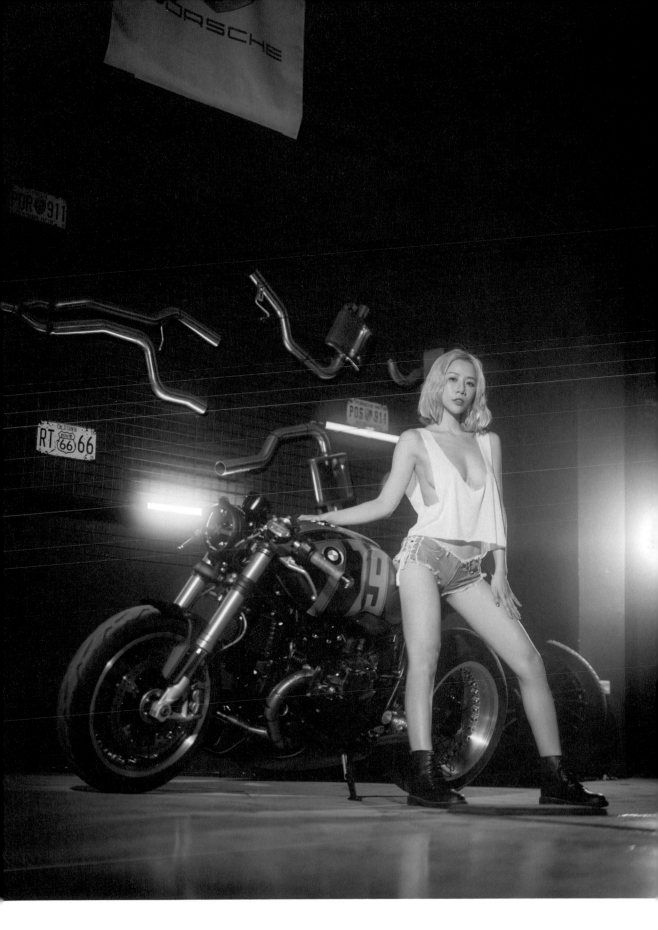

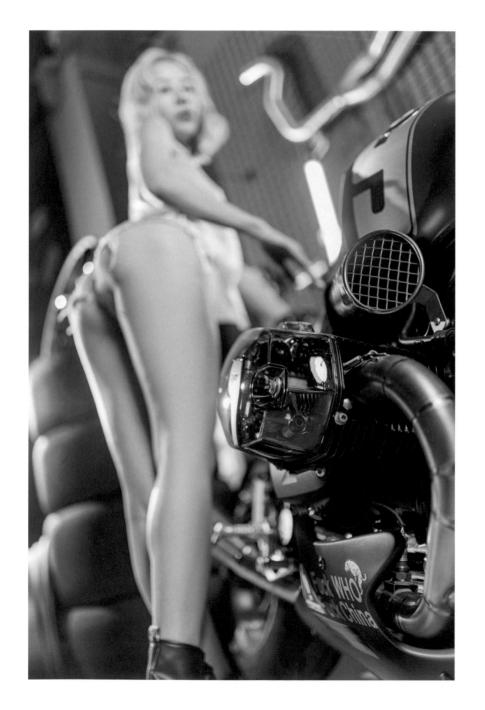

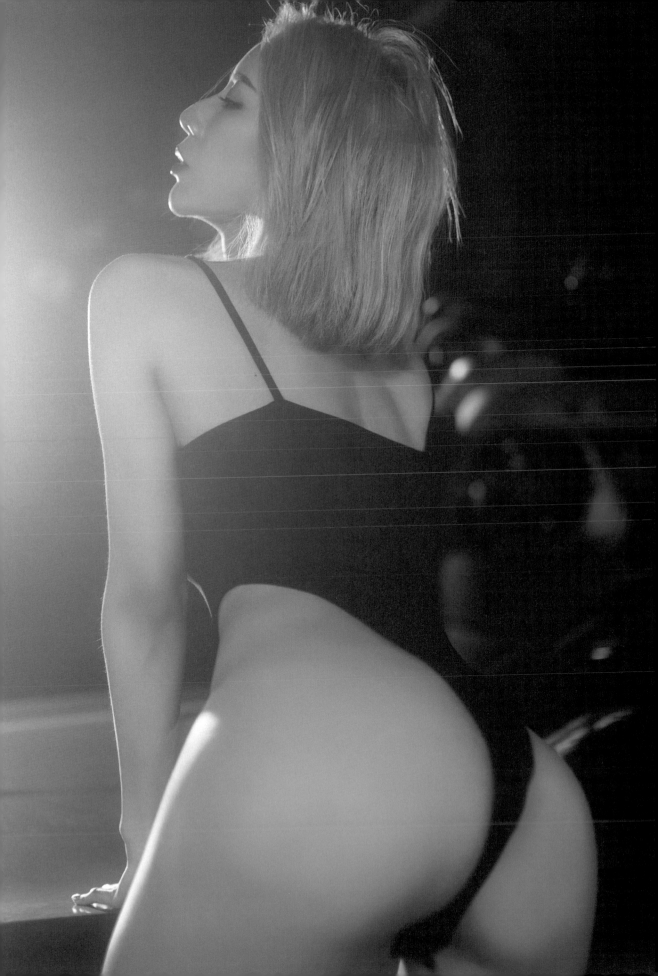

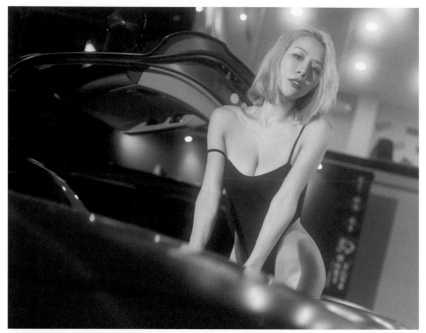

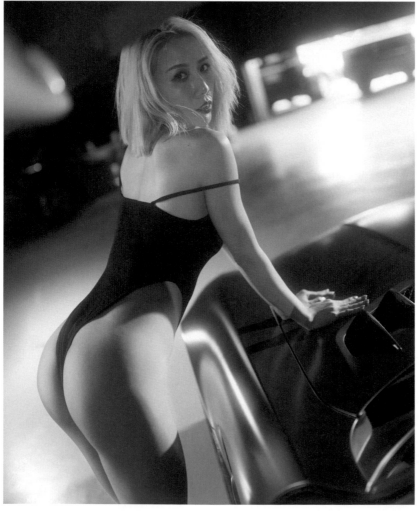

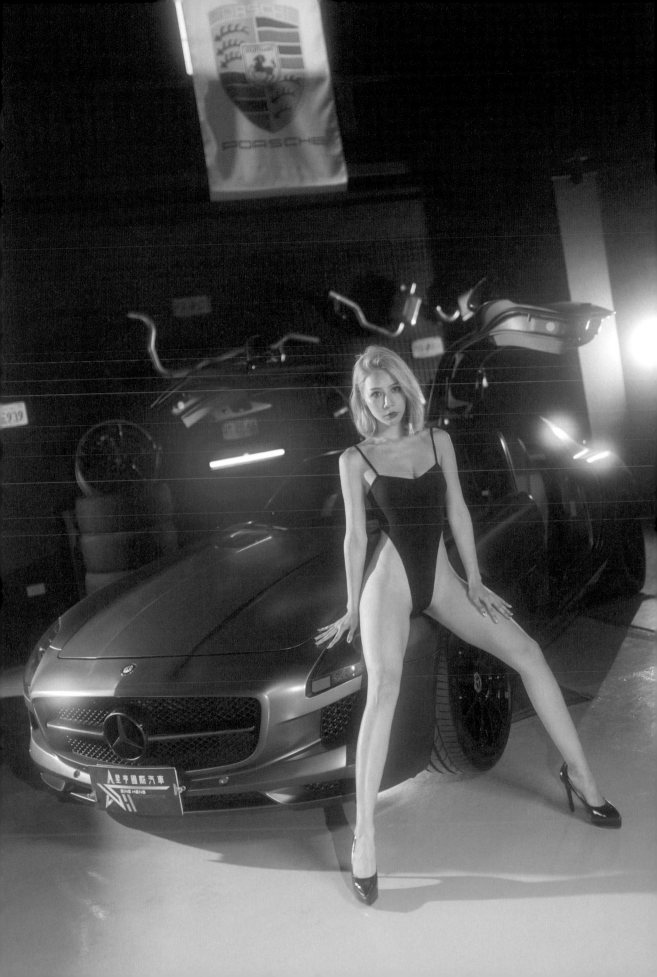

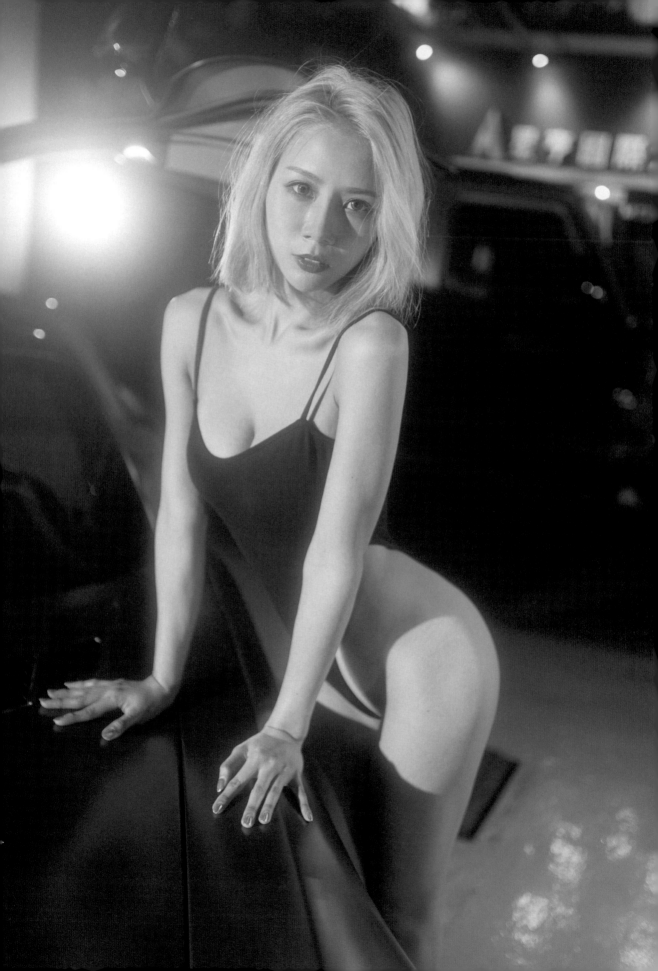

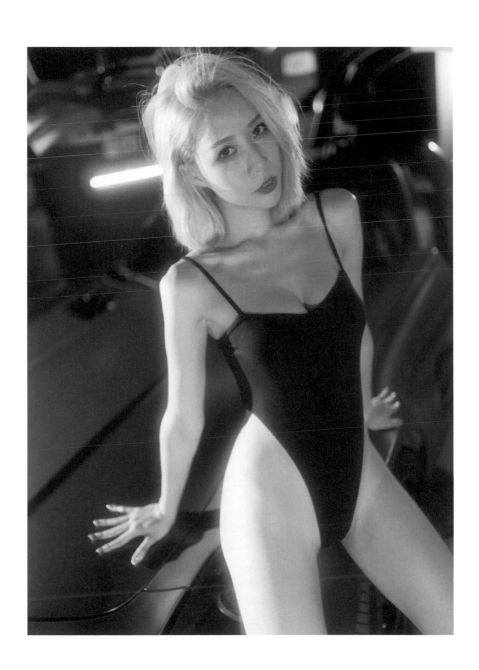

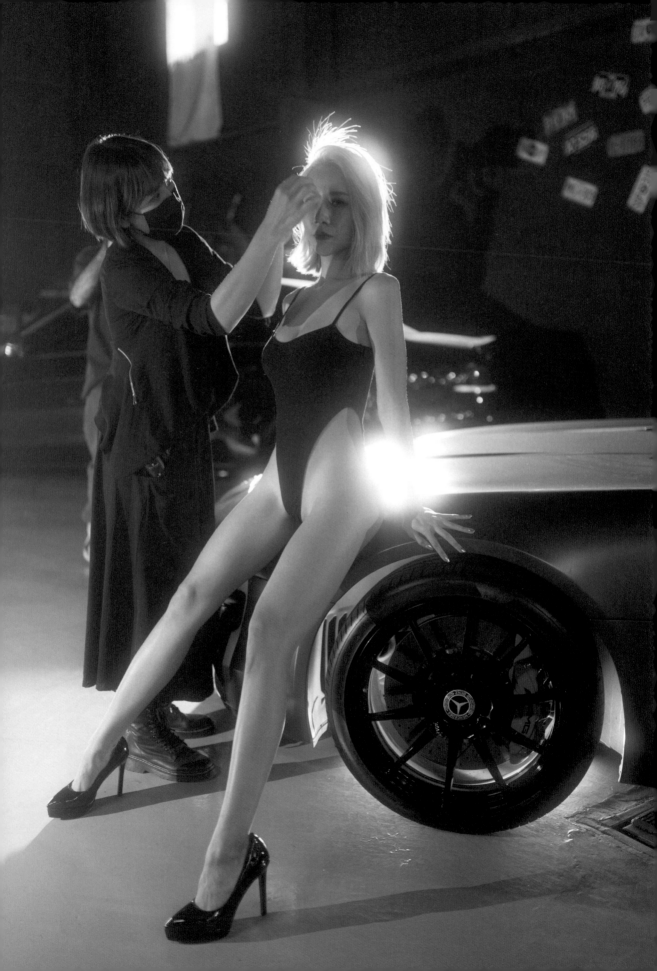

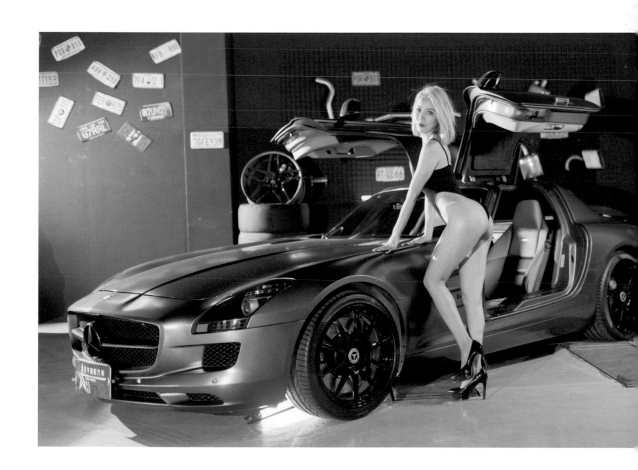

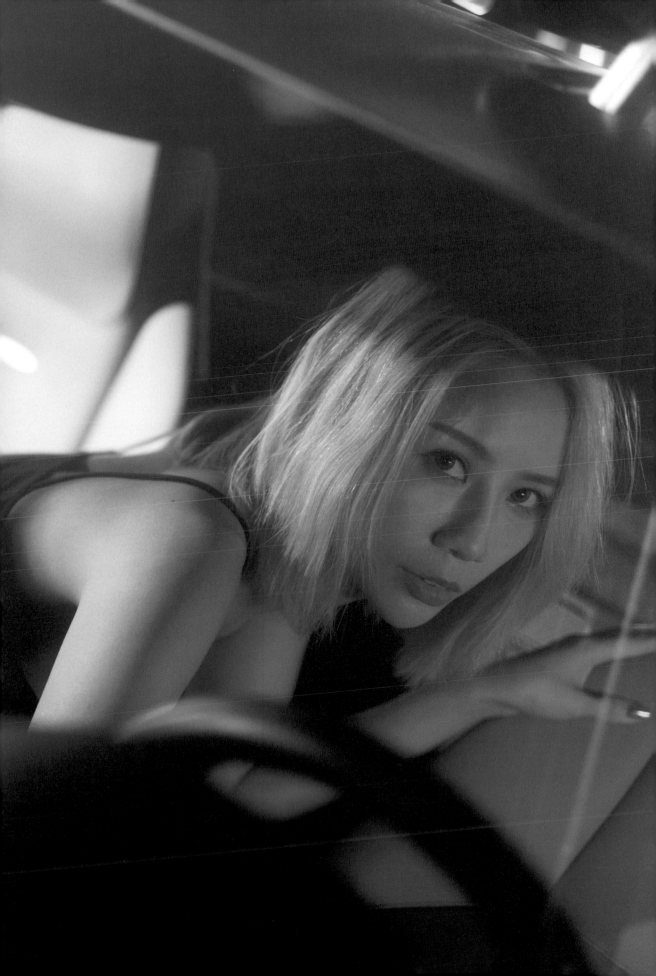

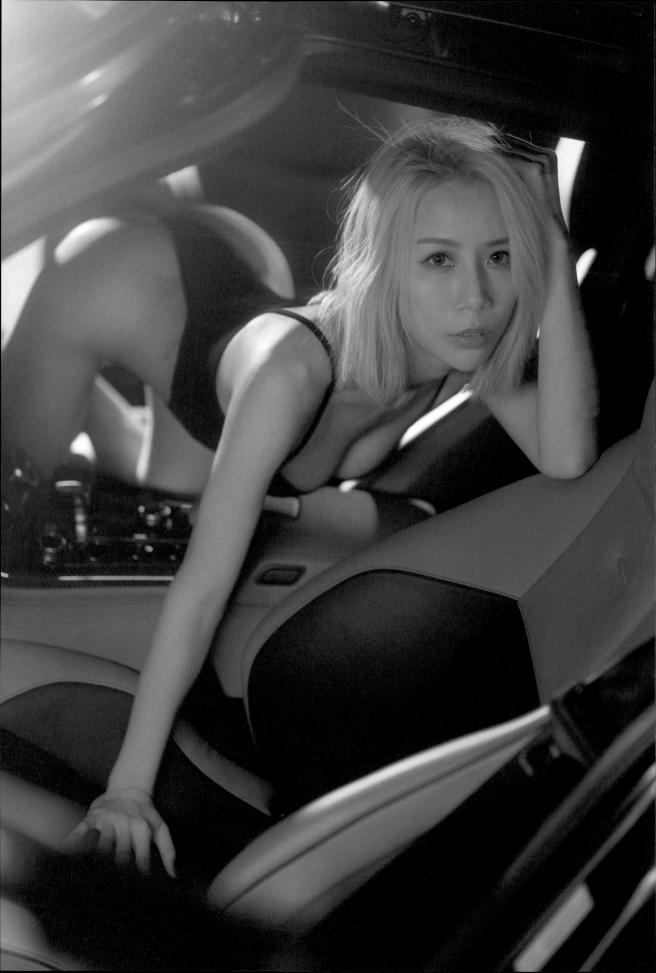

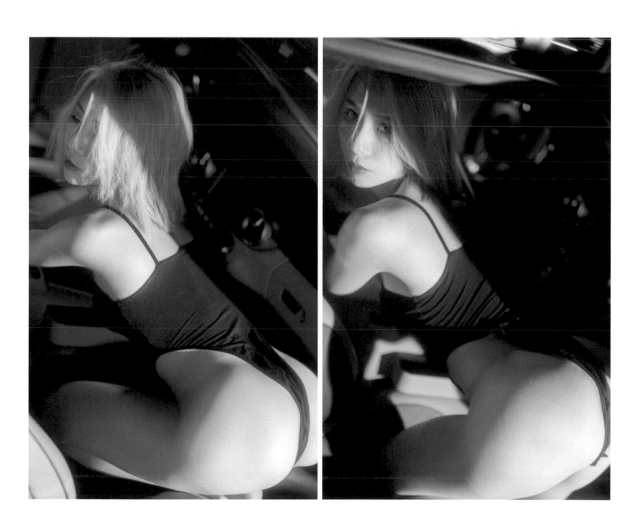

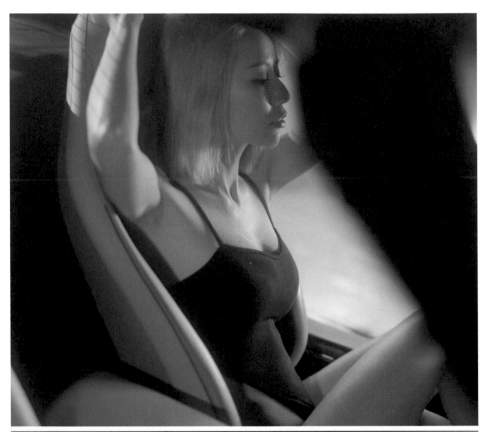

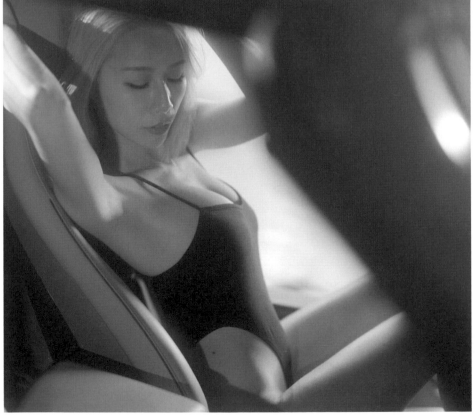

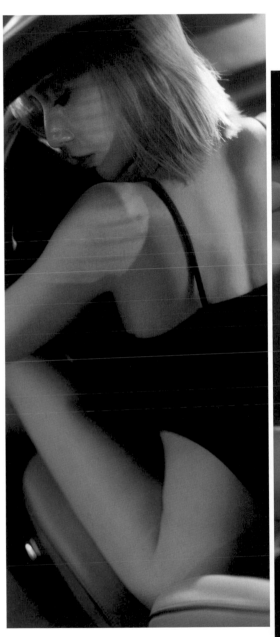
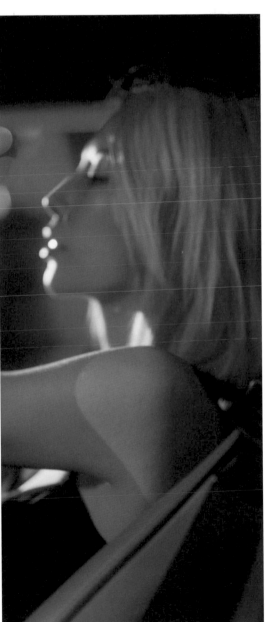

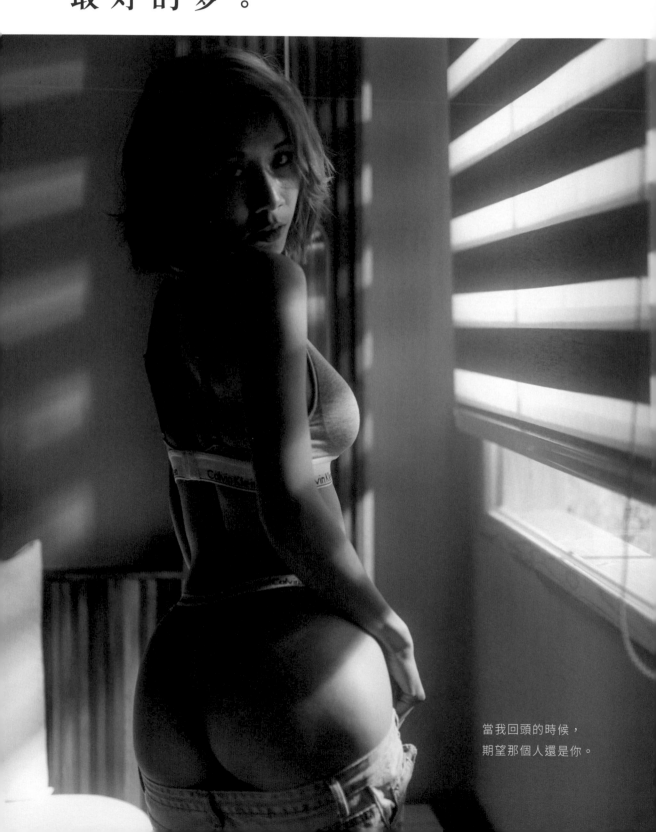

04

最好的夢。

當我回頭的時候，
期望那個人還是你。

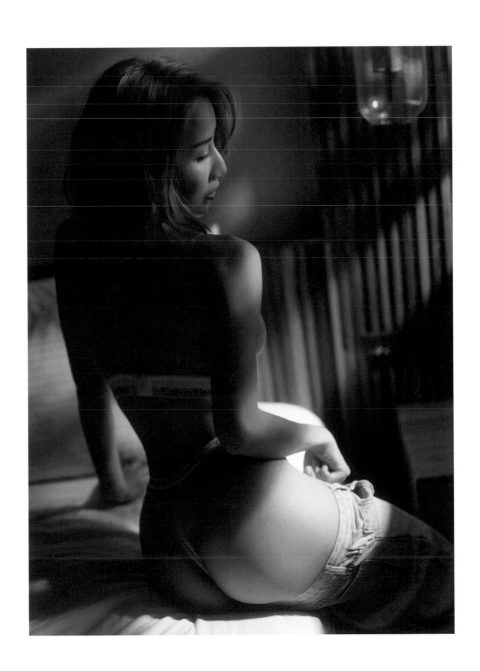

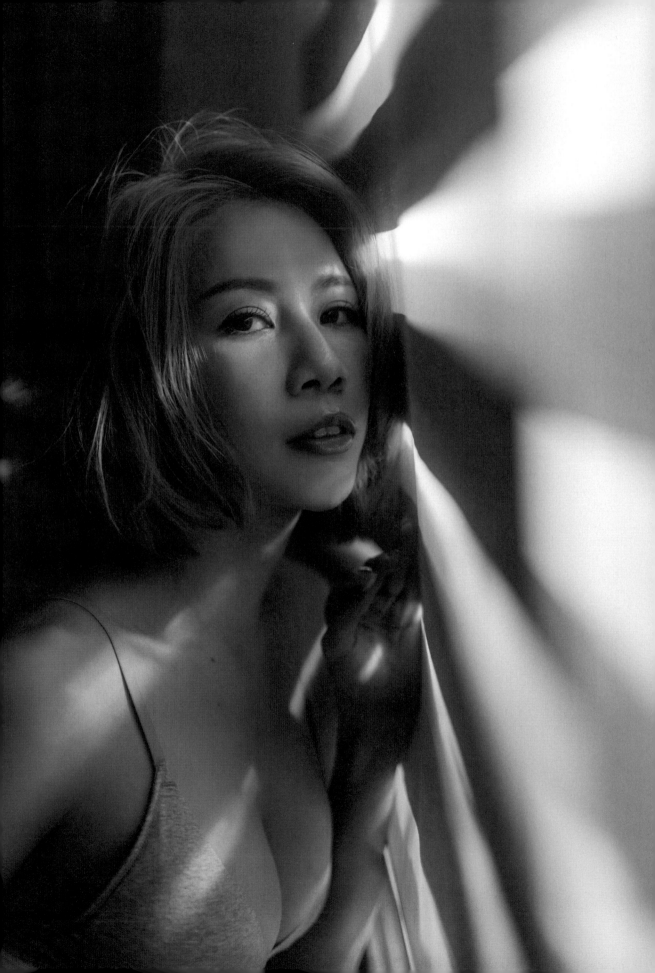

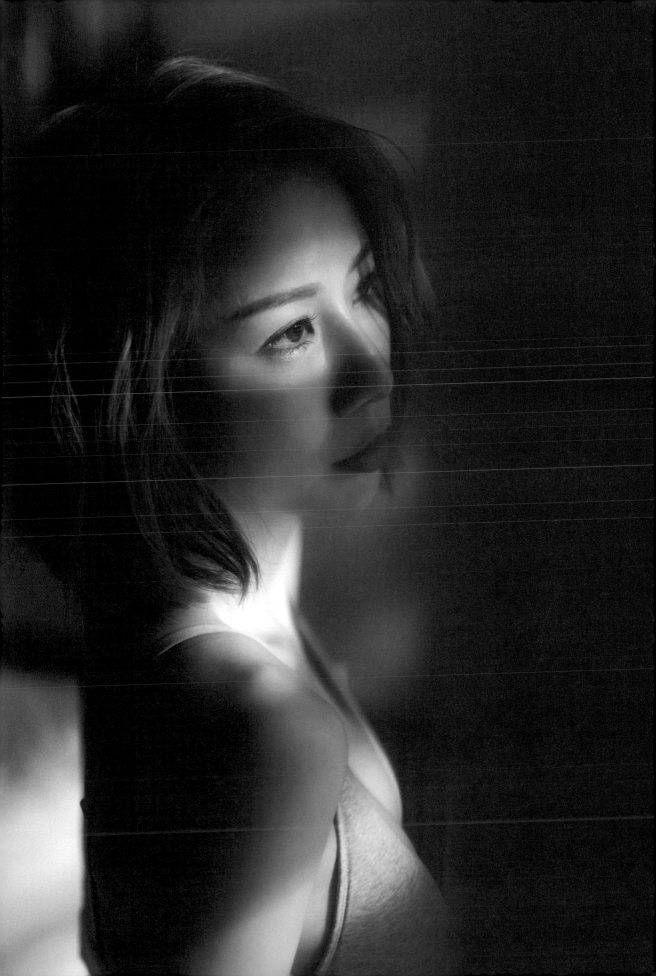

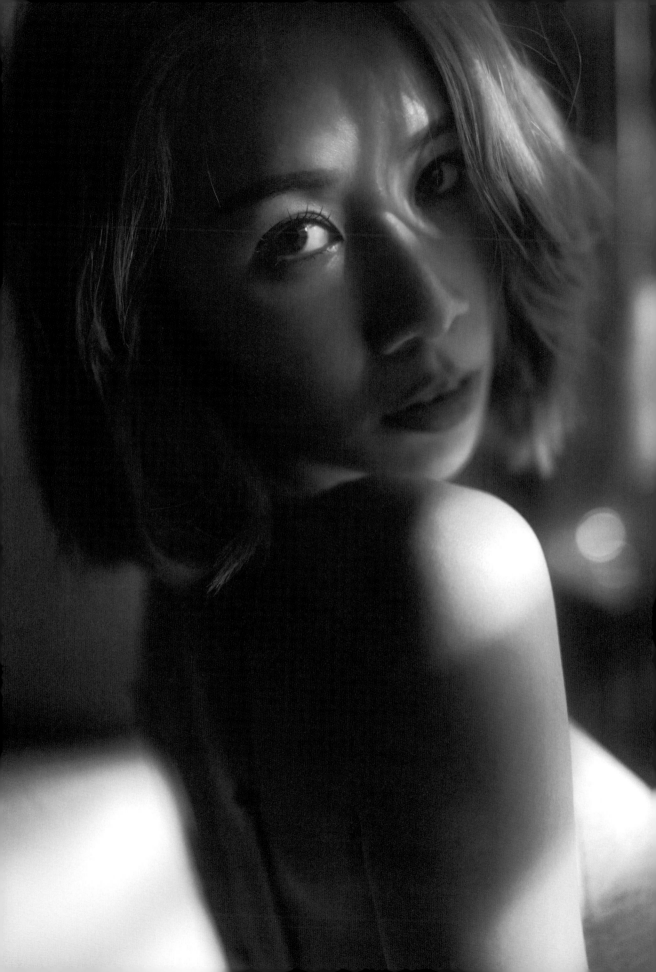

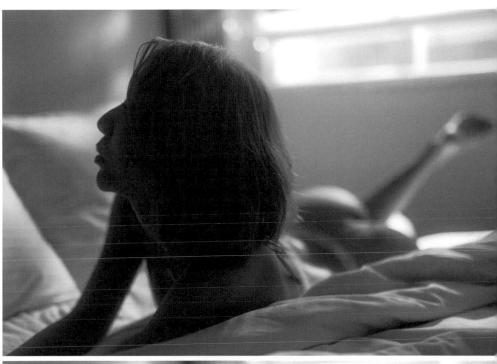

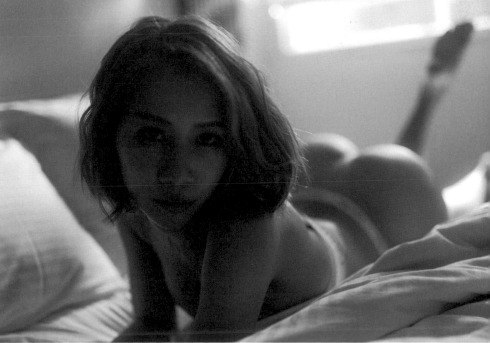

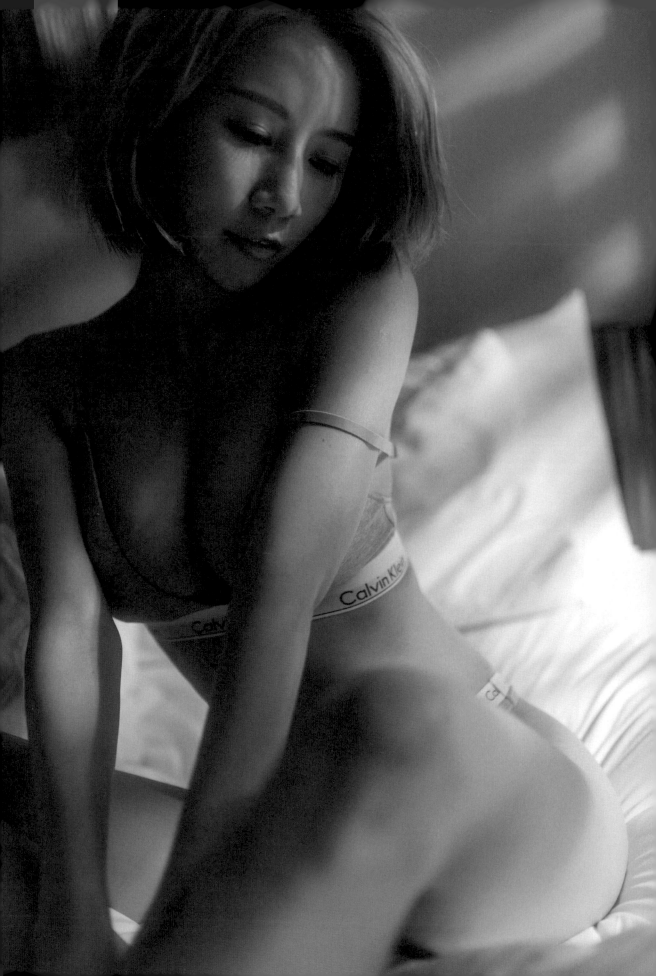

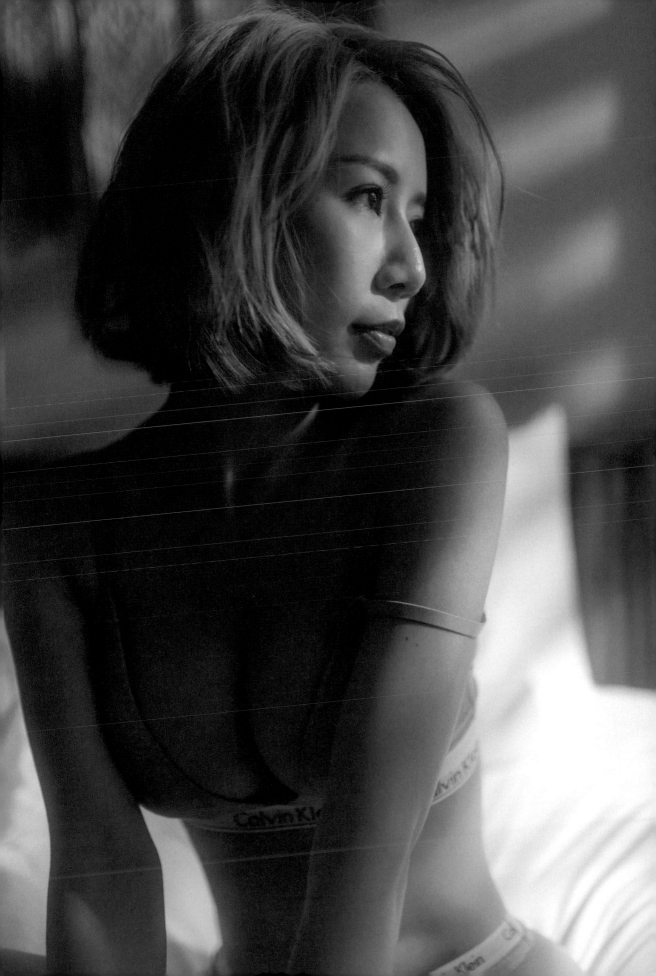

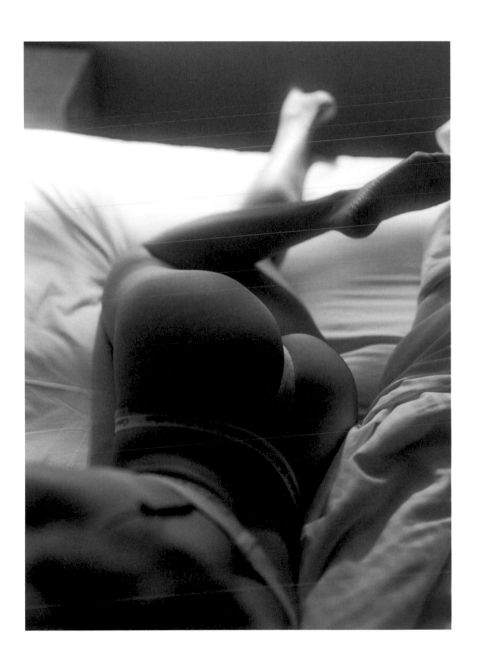

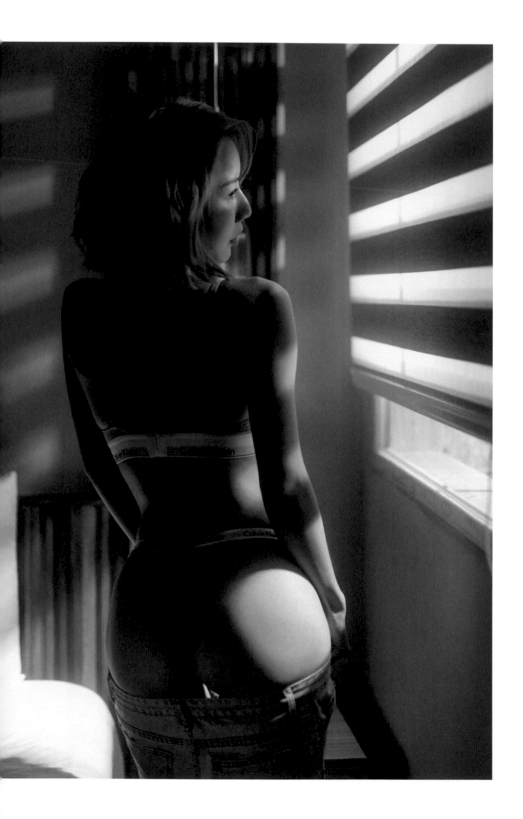

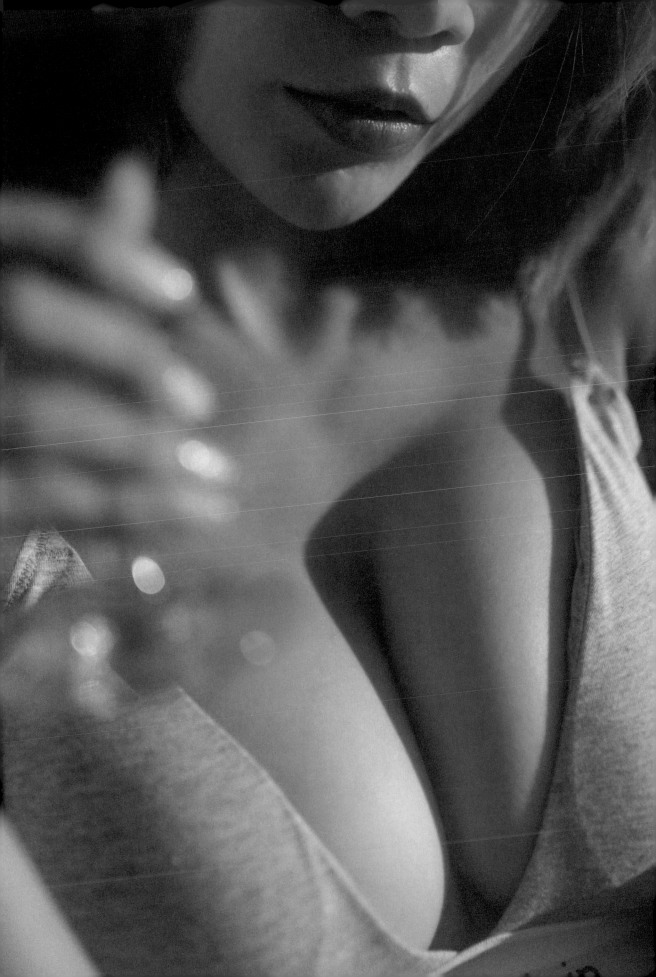

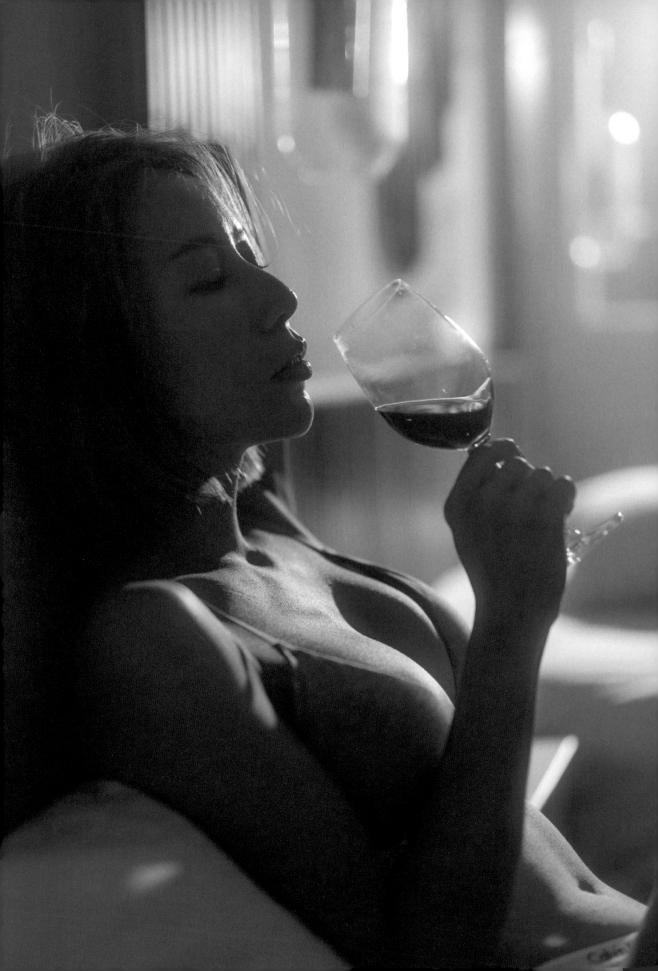

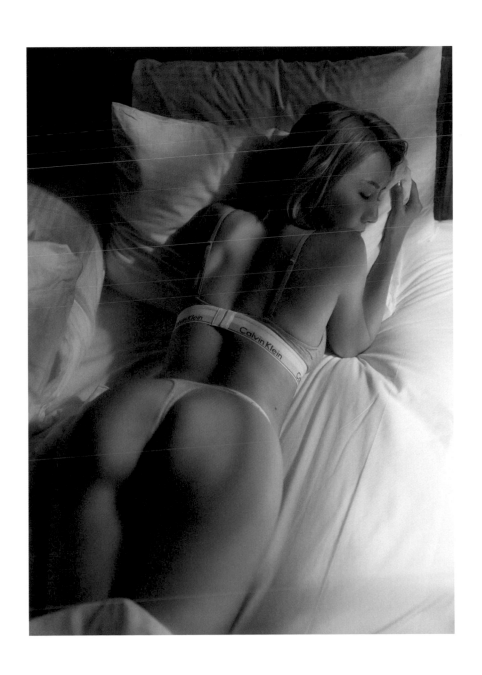

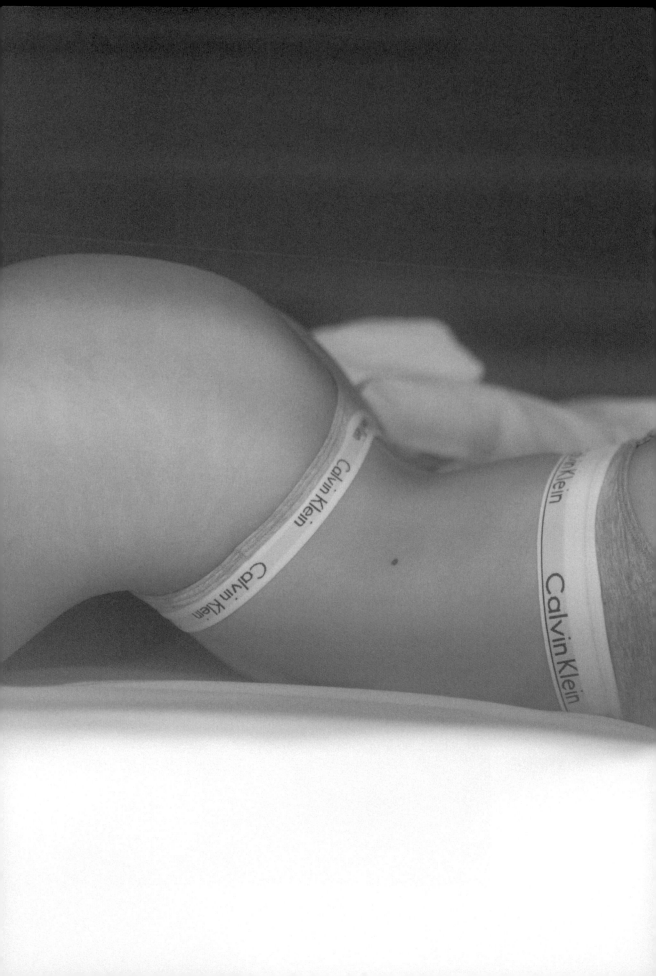

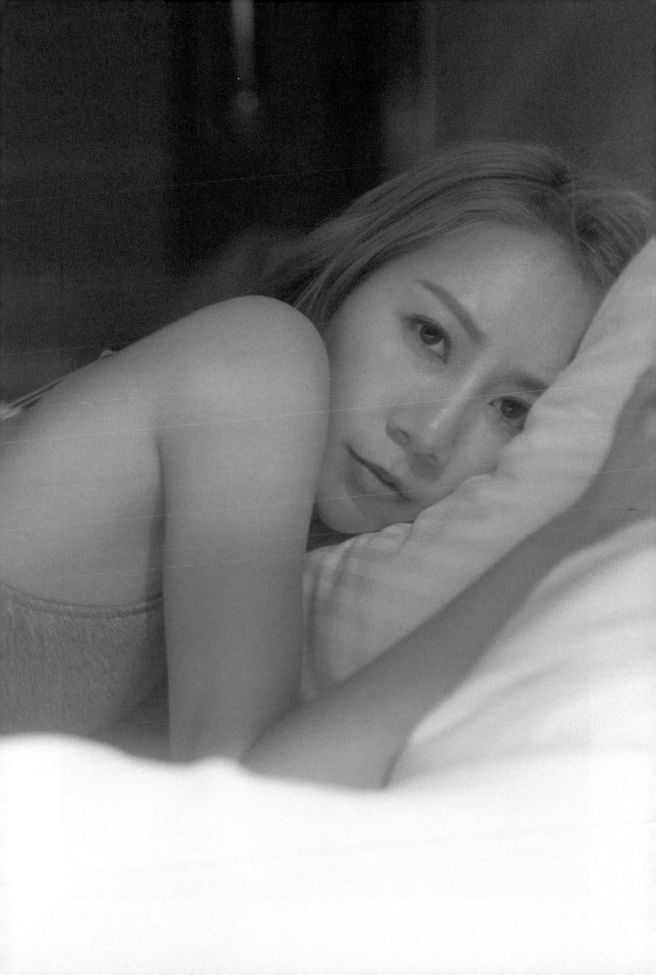

也許這是一場該醒的夢。

留下的是淚水？還是雨水？

我分不清

只知道，成為更好的自己就是最好的夢。

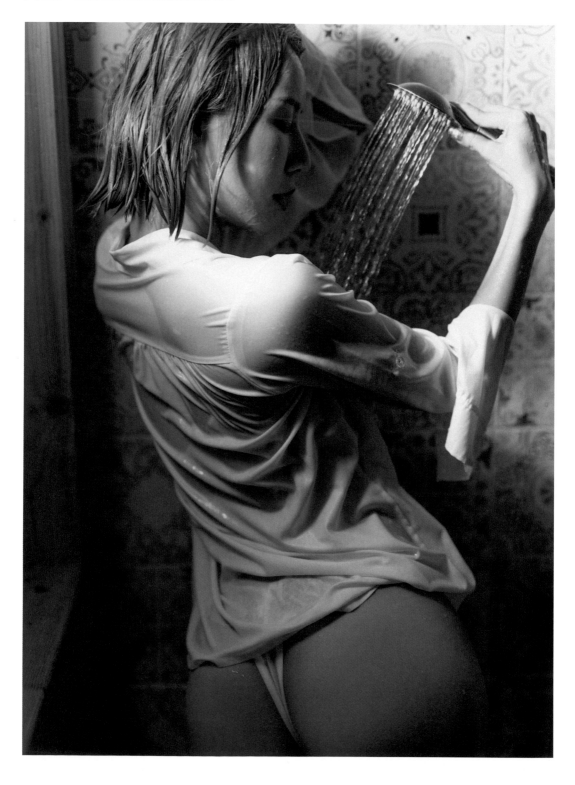

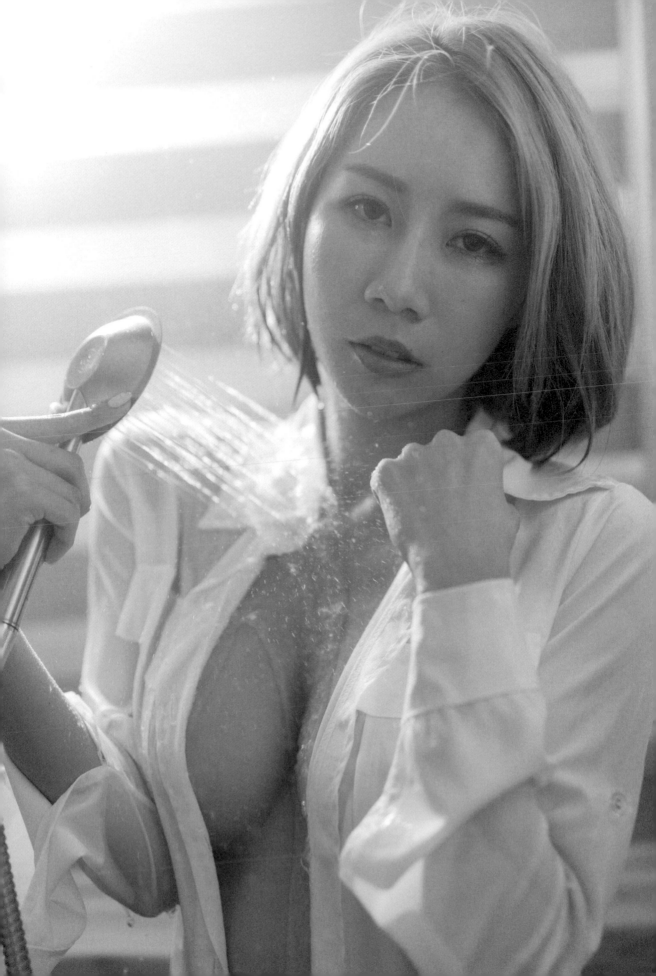

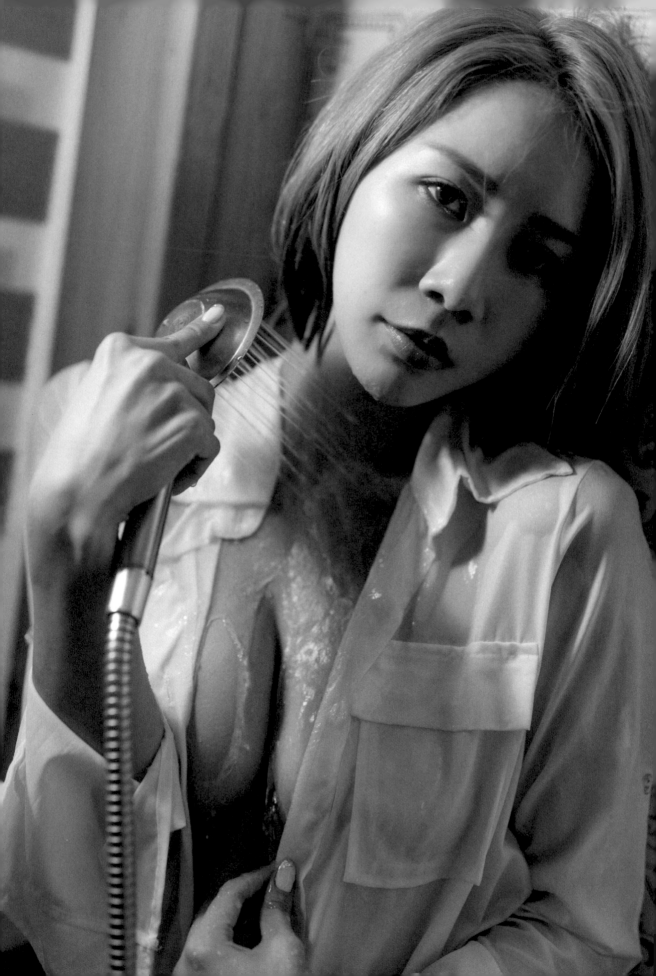

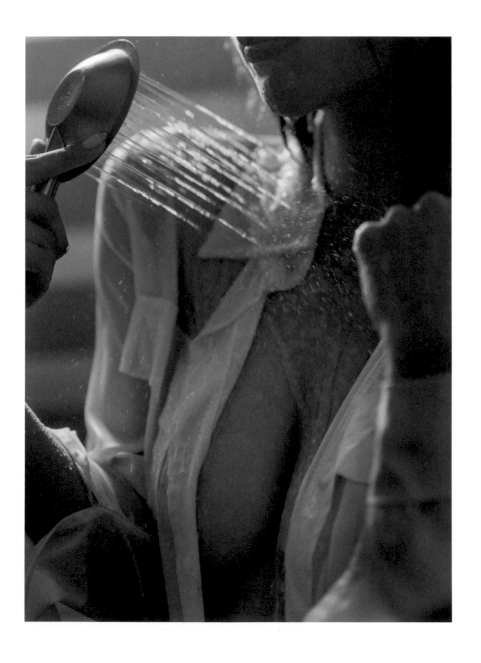

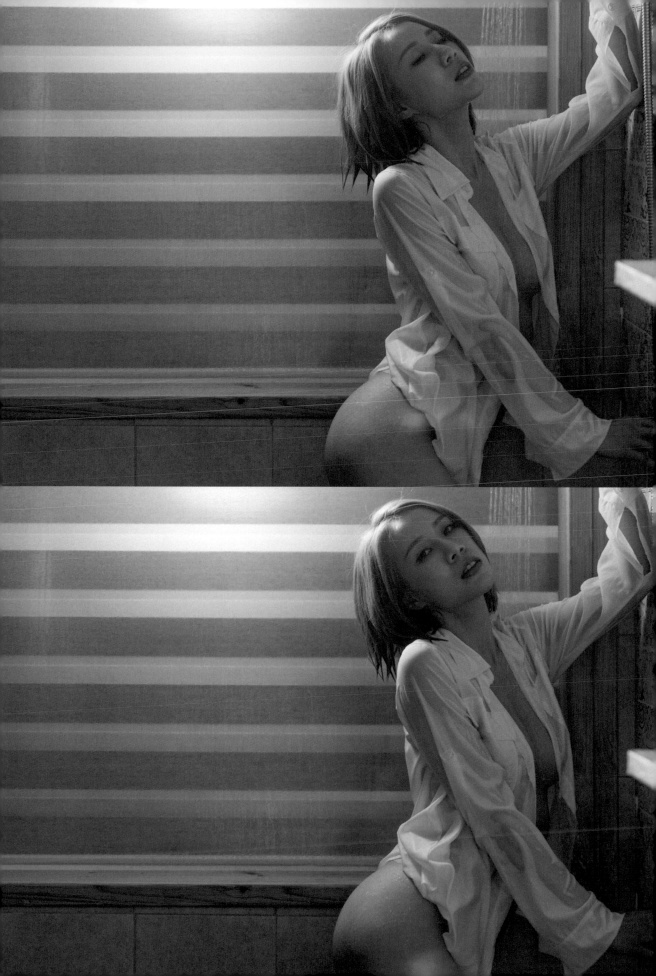

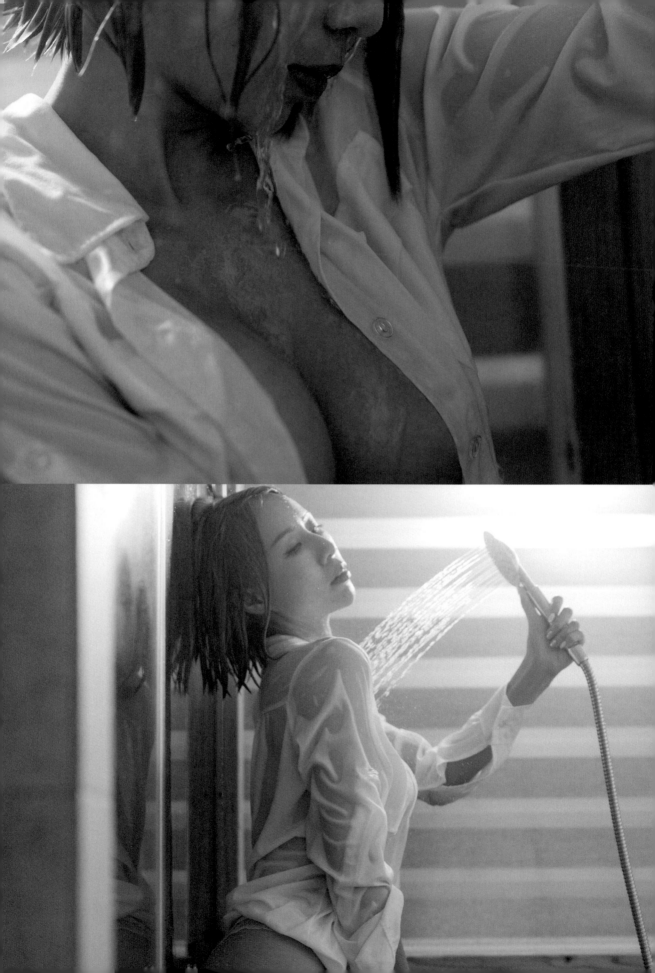

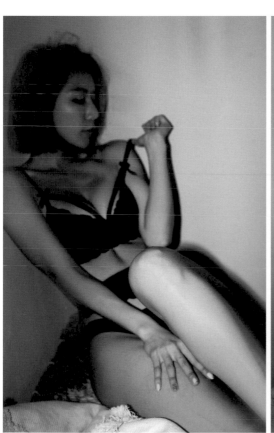
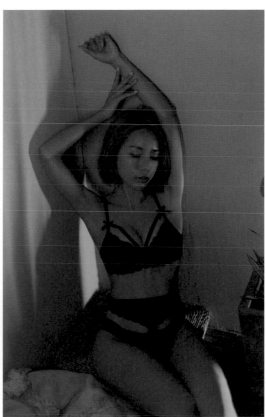

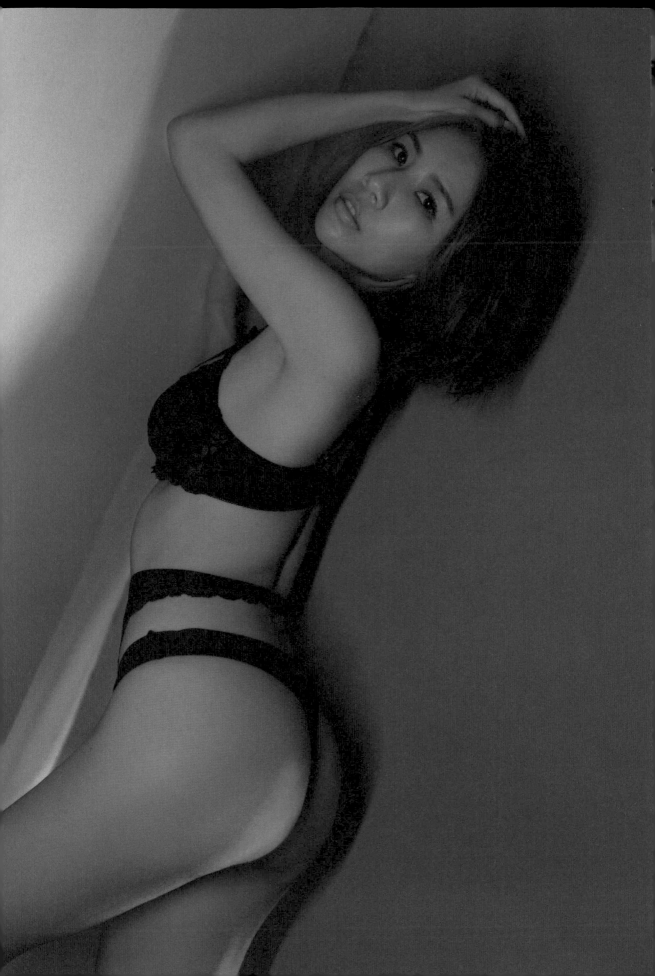

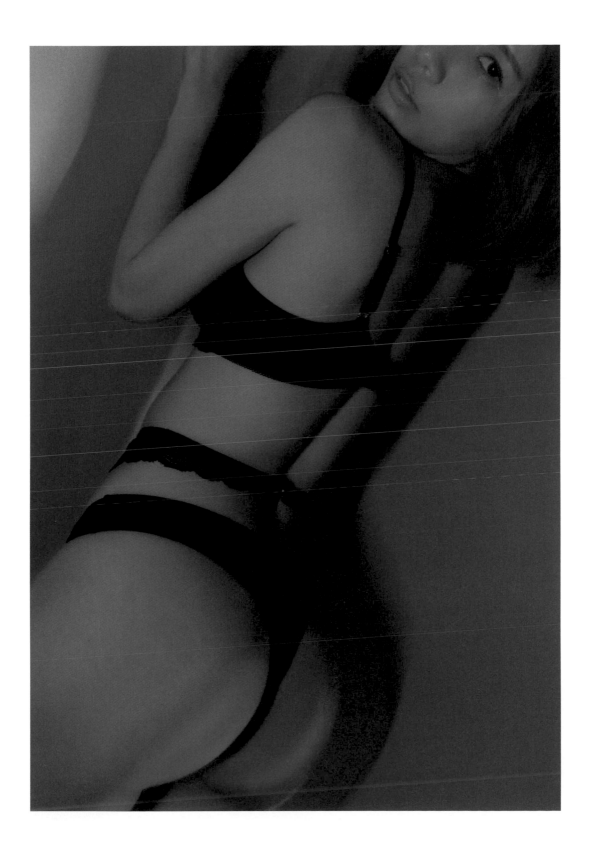

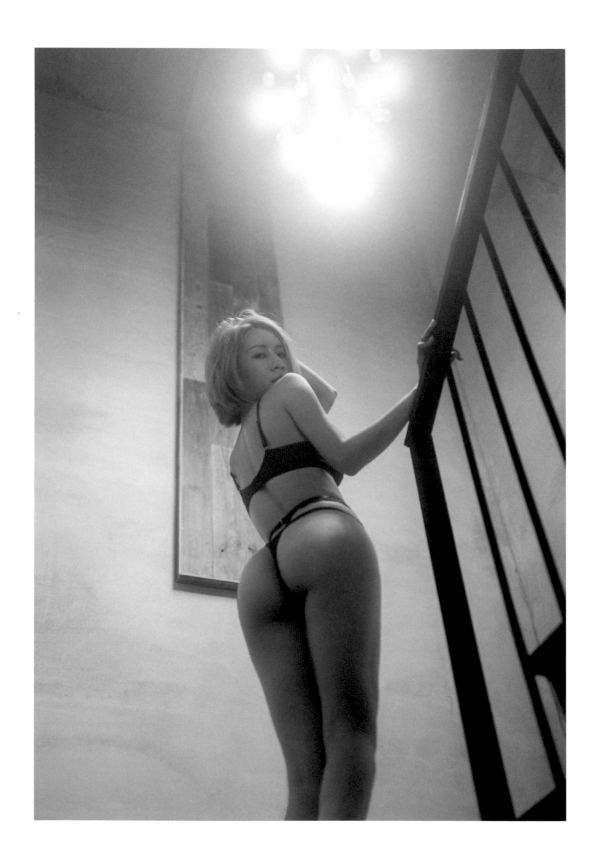

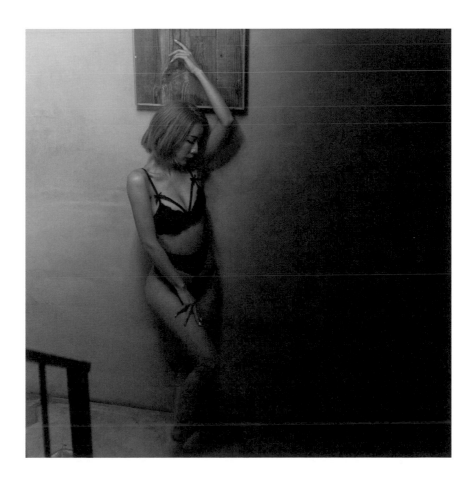

05

你是我的美好回憶。

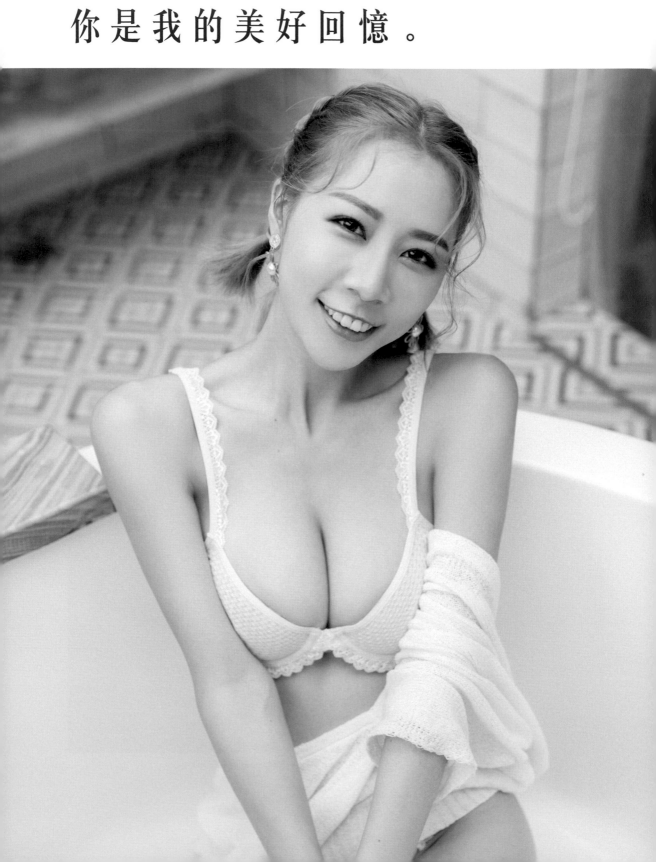

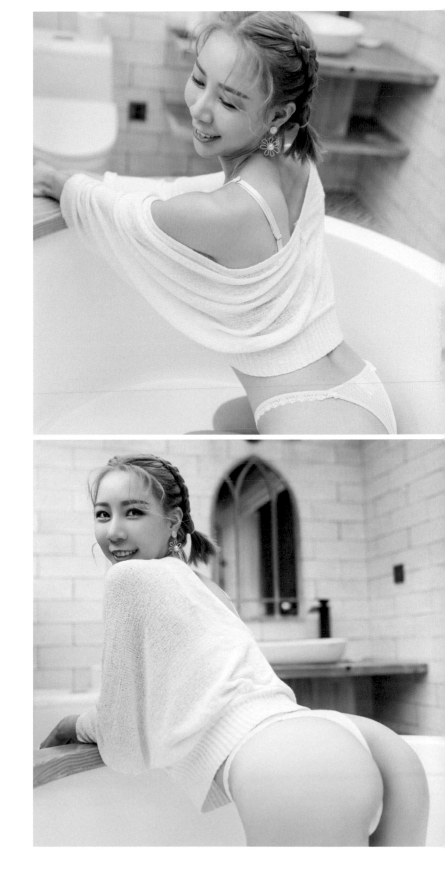

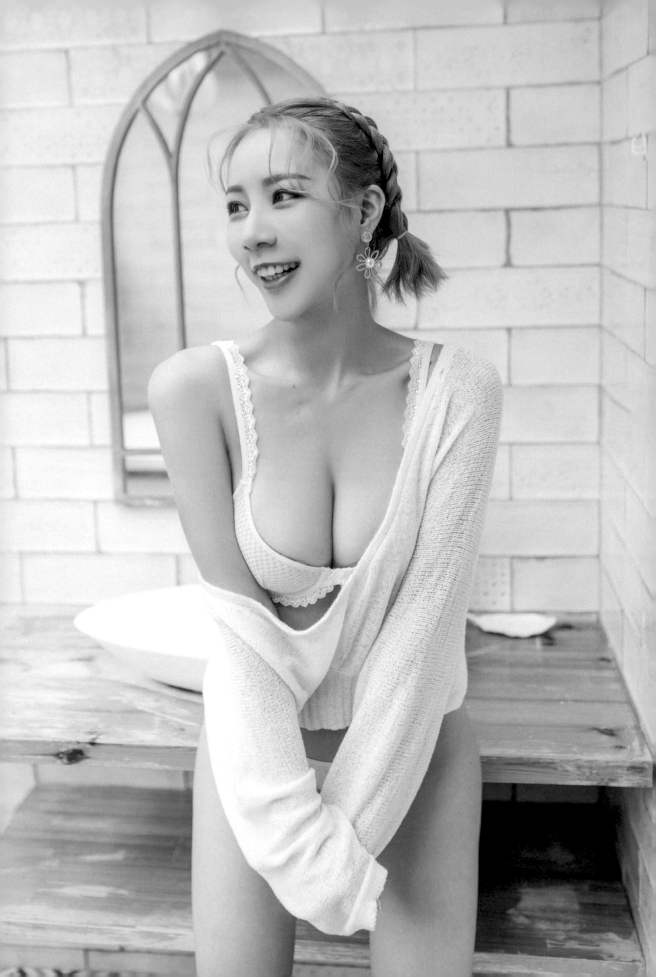

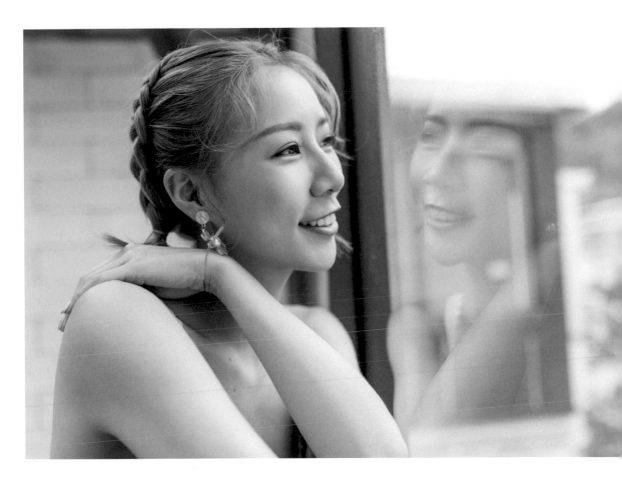

我習慣了你的寵溺，
享受著有你在的每一天，每一刻。

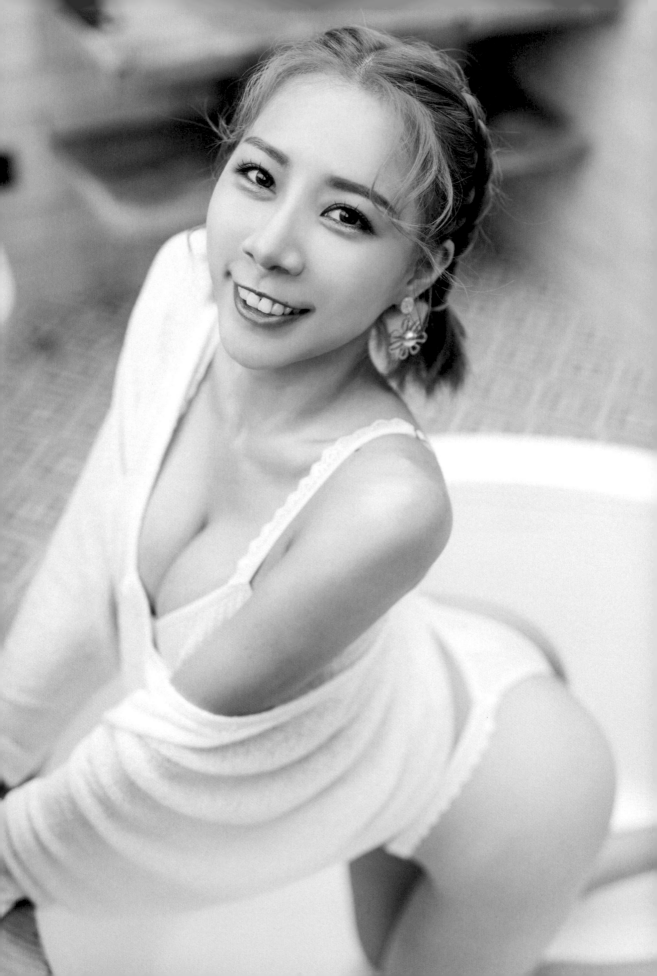

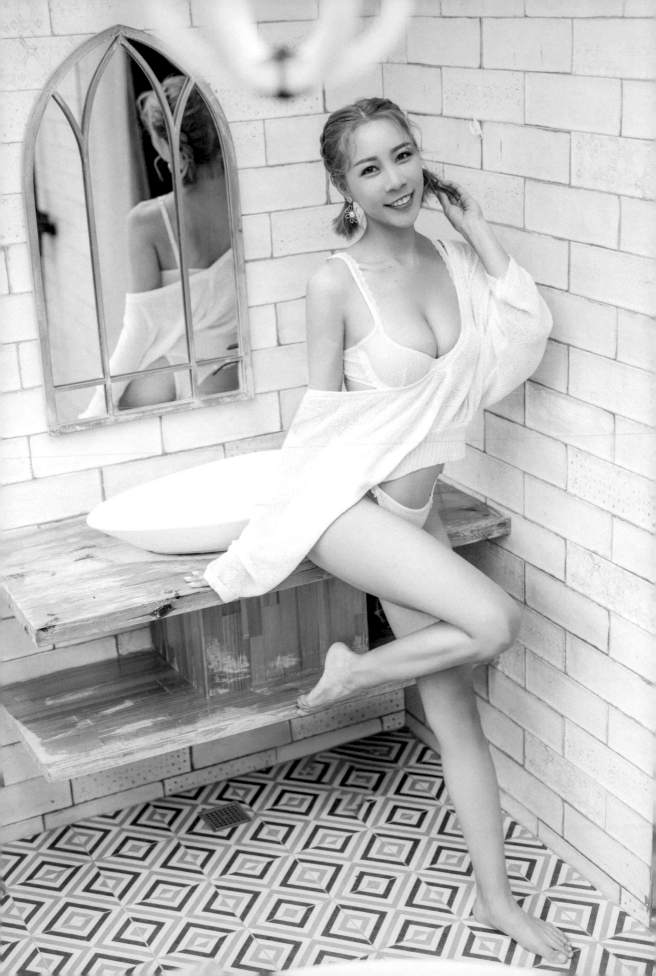

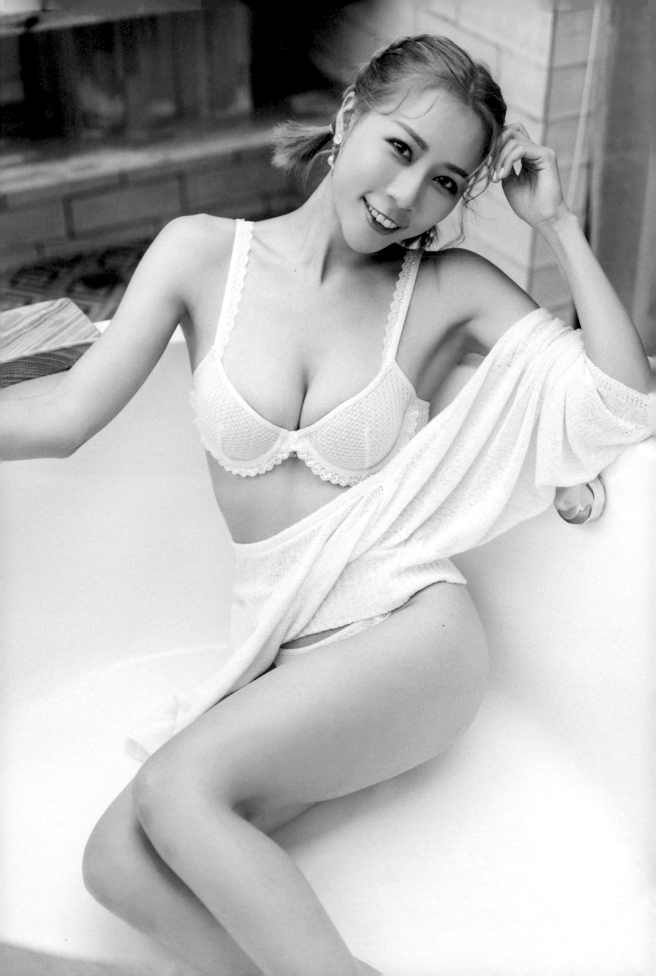

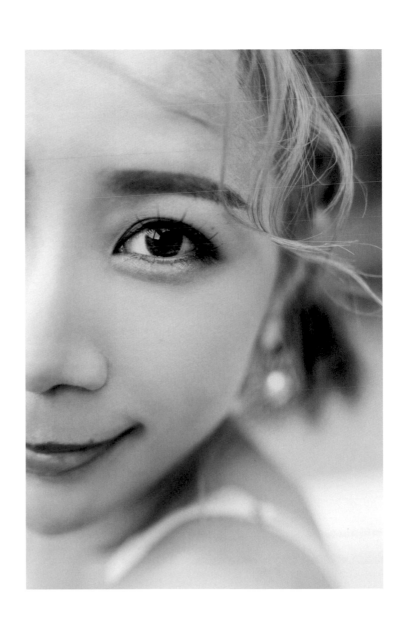

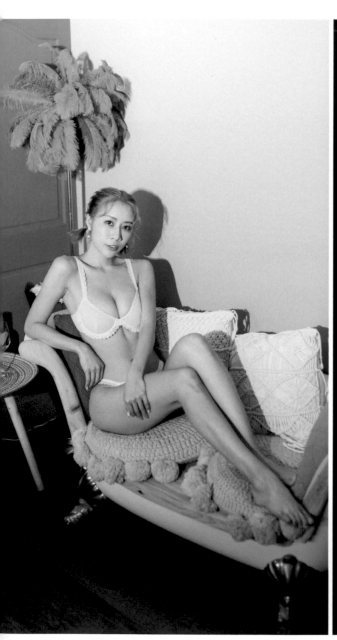

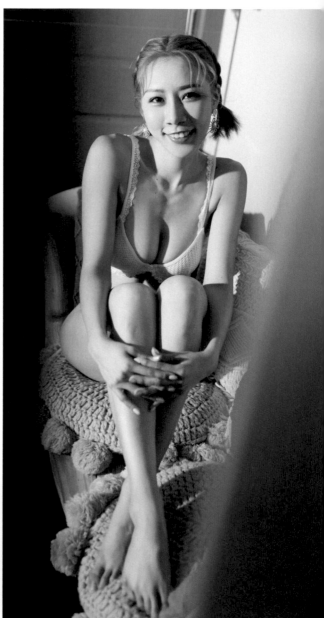

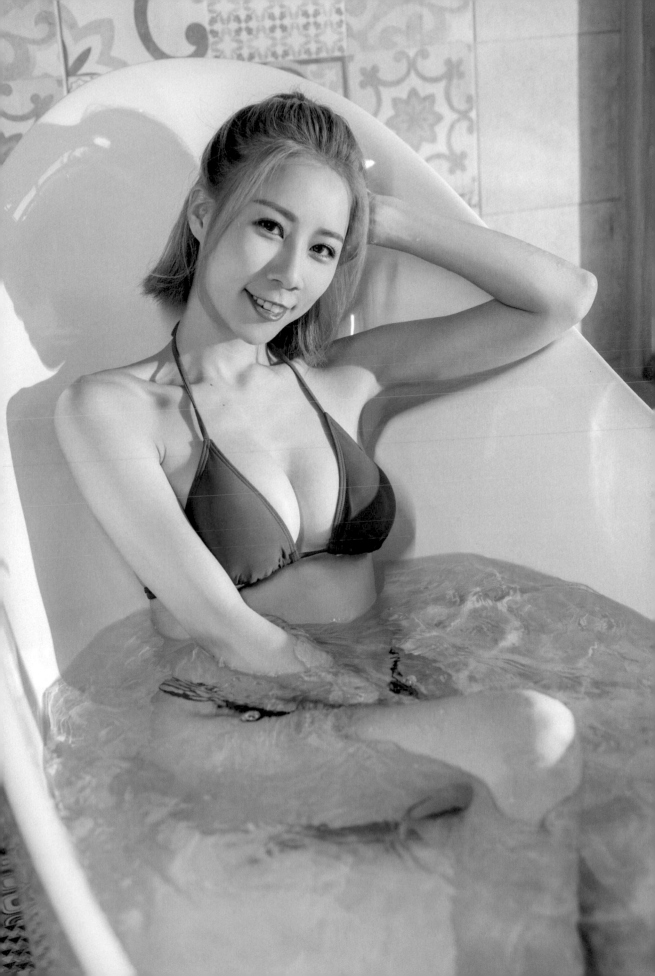

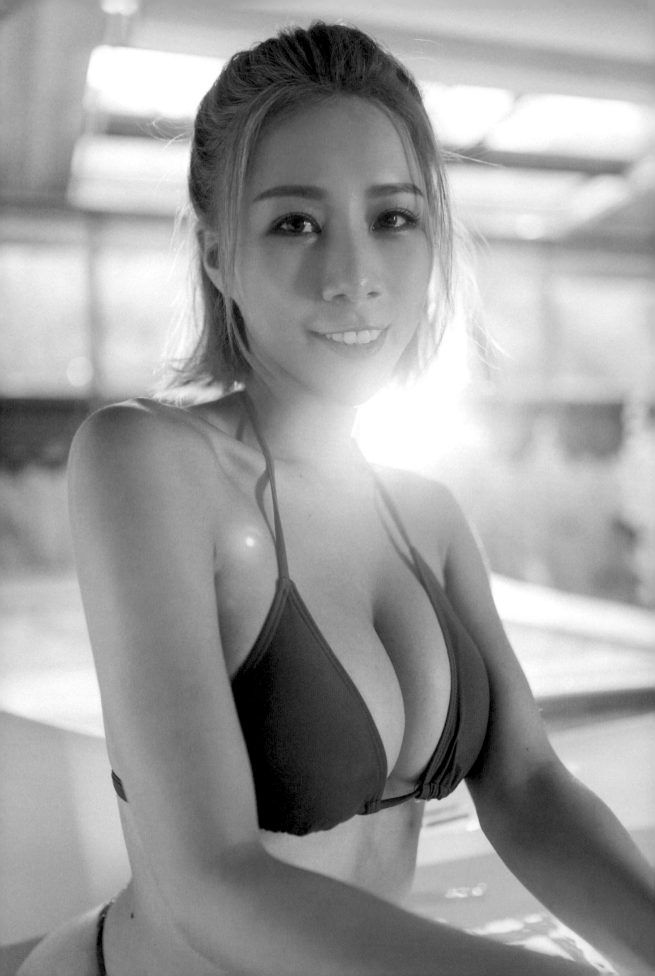

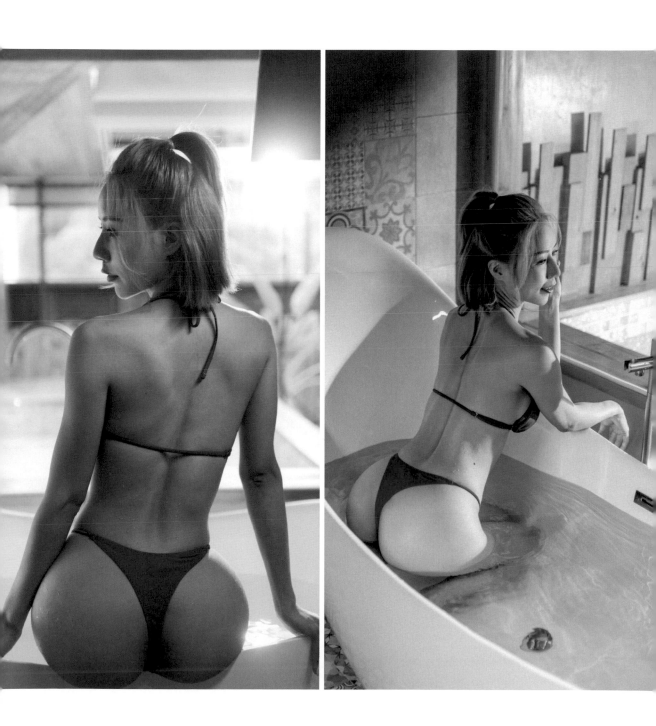

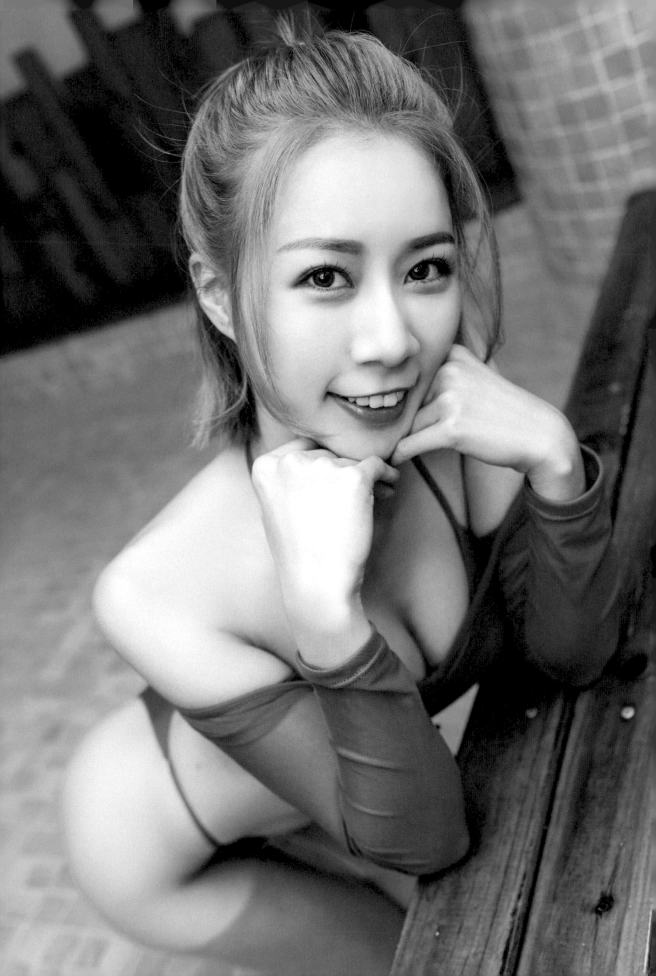

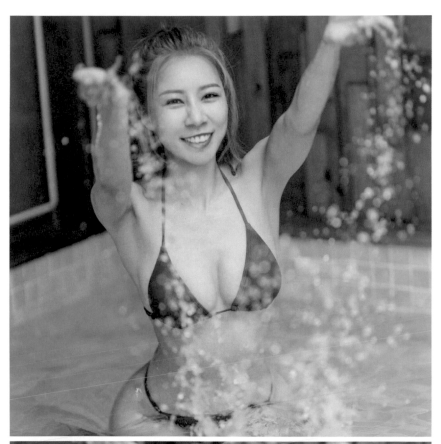
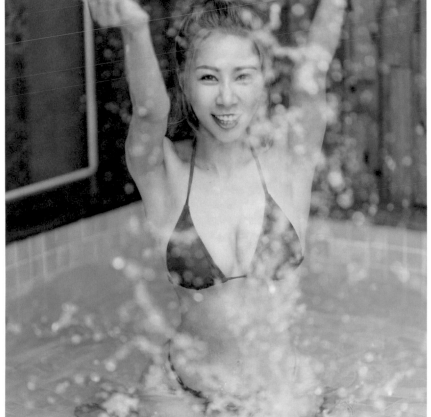

06

為自己而活。

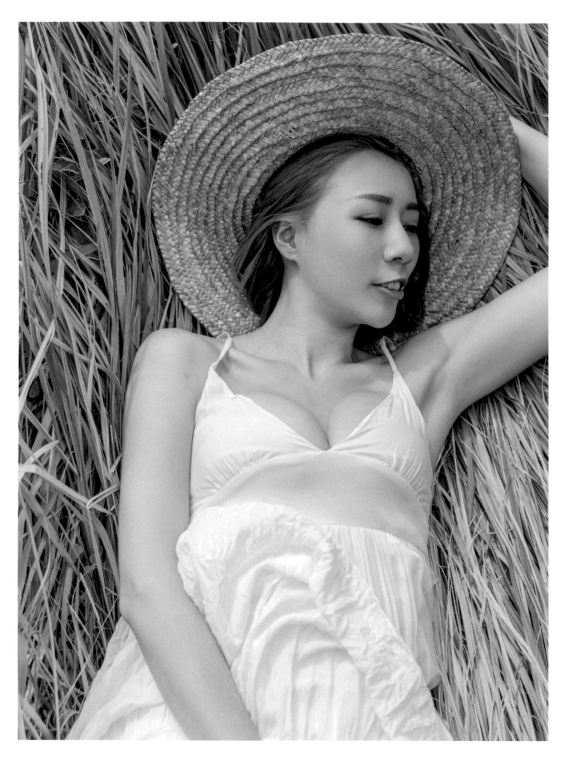

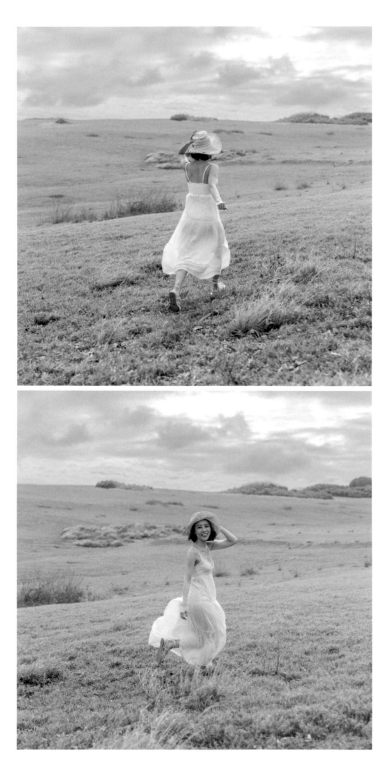

忘記背後，努力面前的，向著標竿直跑。

——《腓立比書》3：13

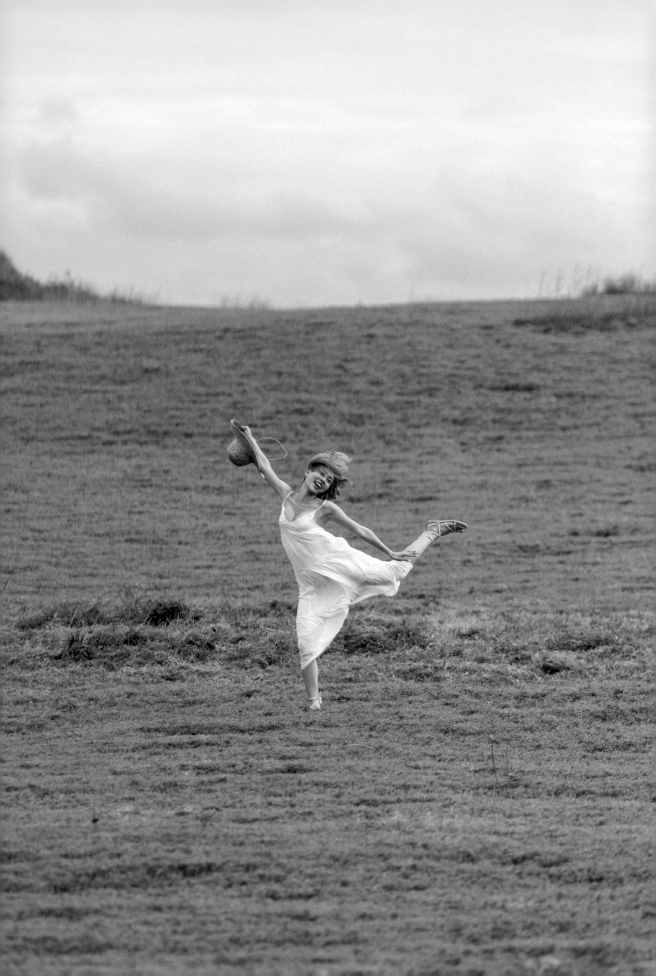

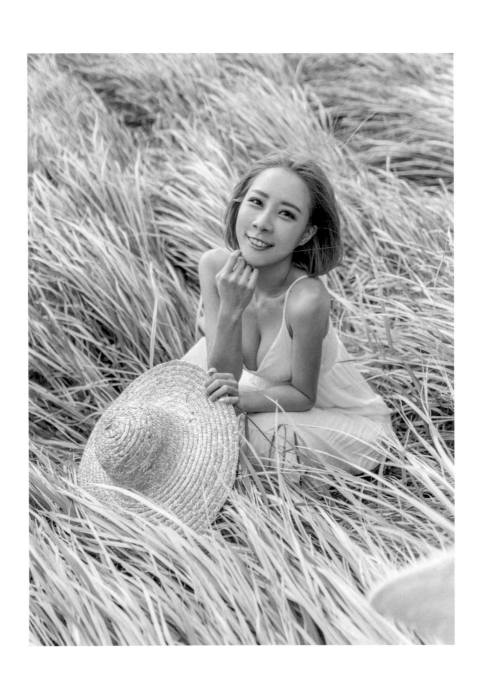

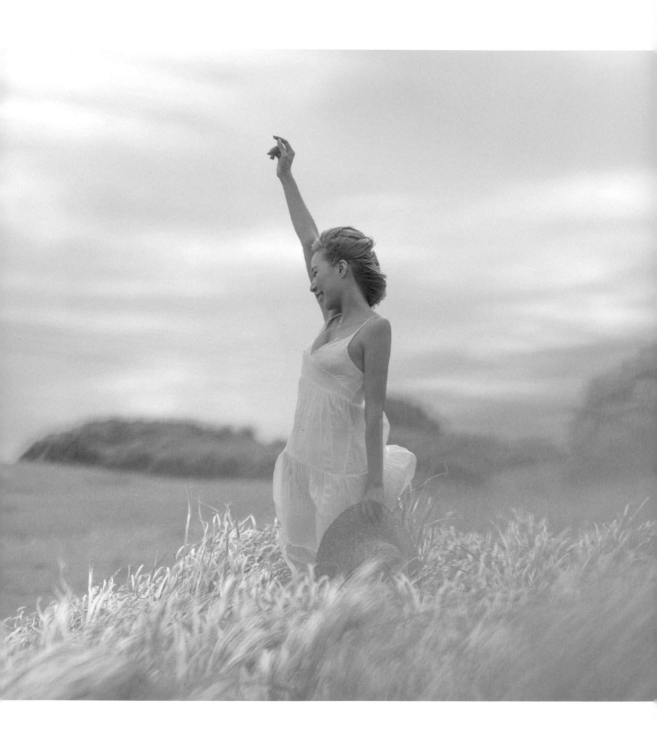

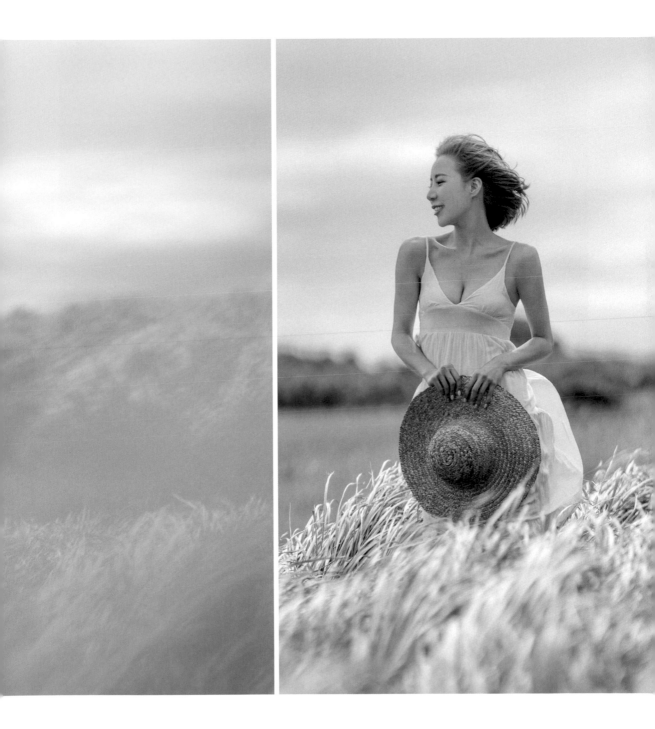

快樂是可以傳播的，
可以用行動去獲得的。
當你絕對的選擇它，
你會發現，你為自己而活了。

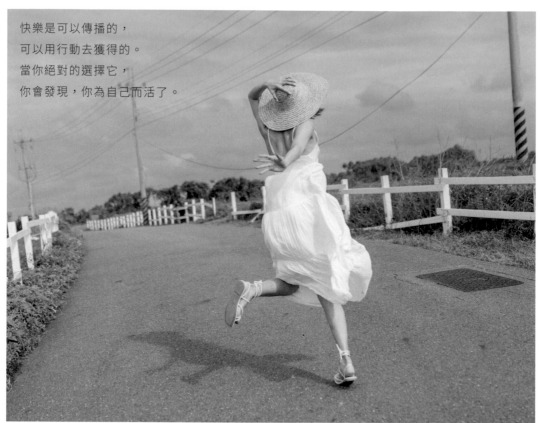

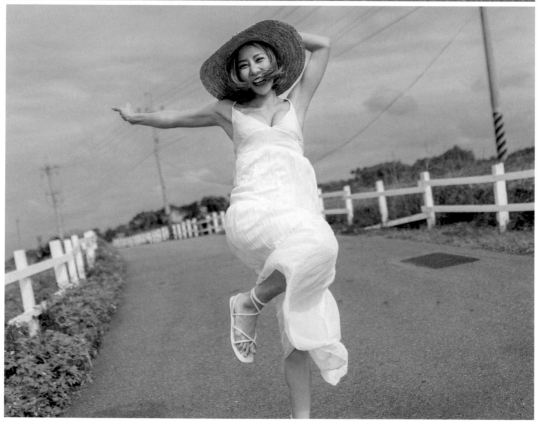

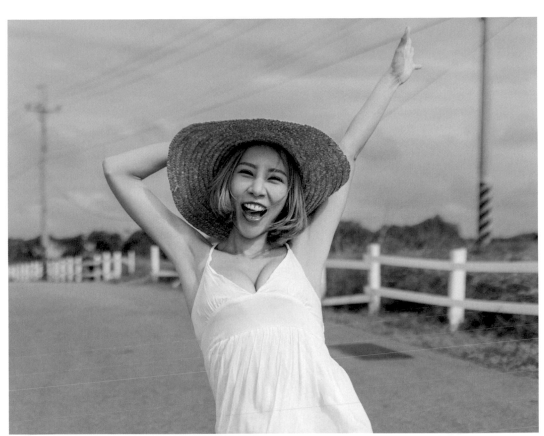

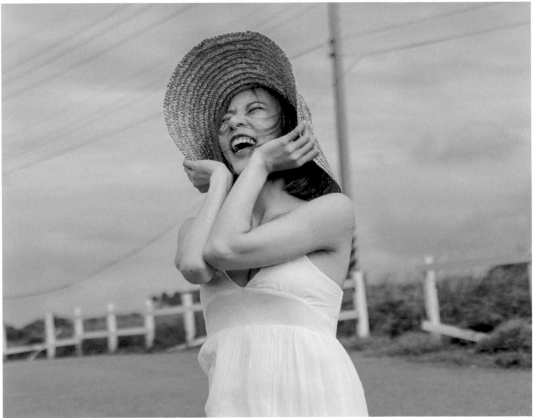

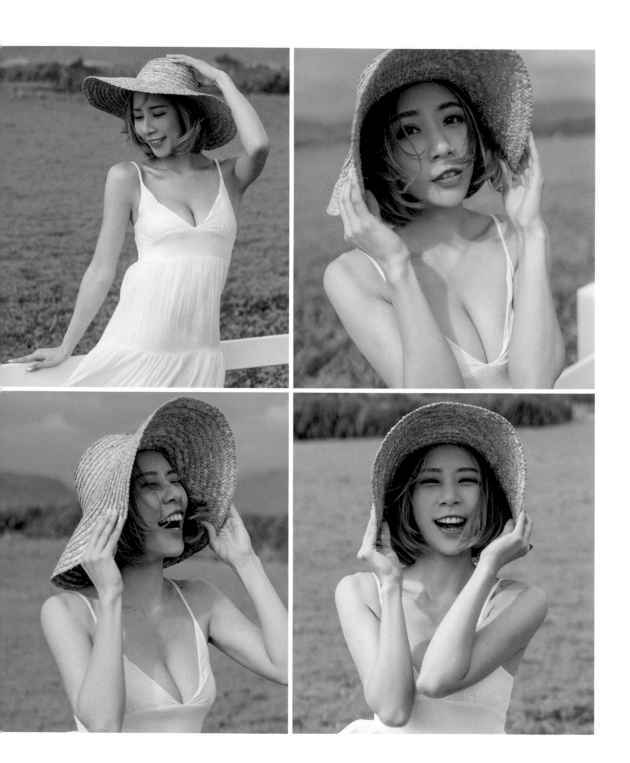

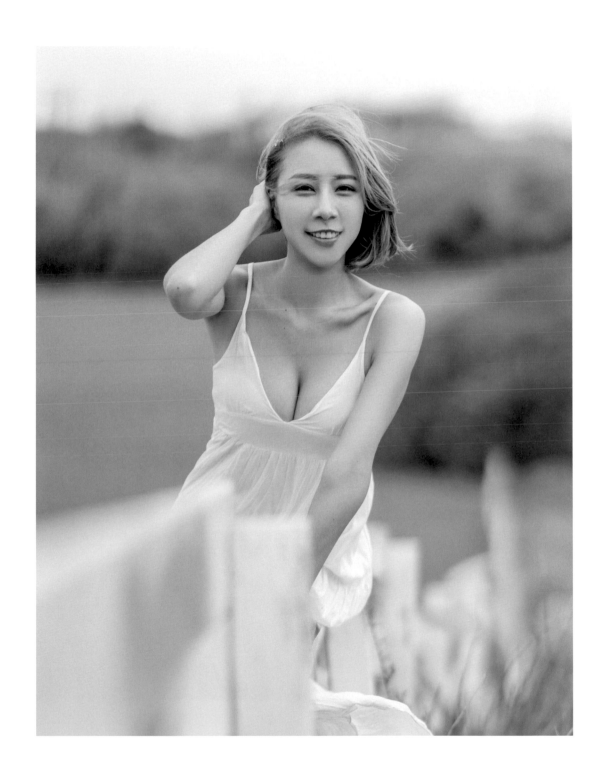

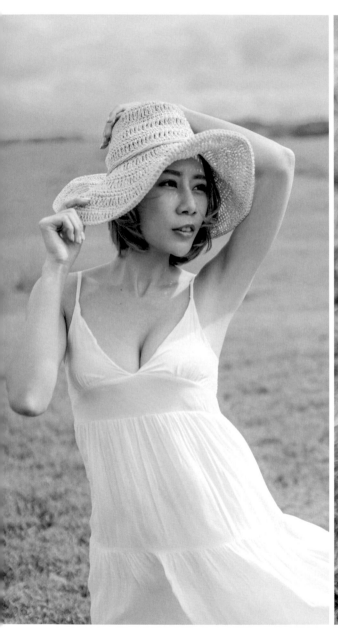

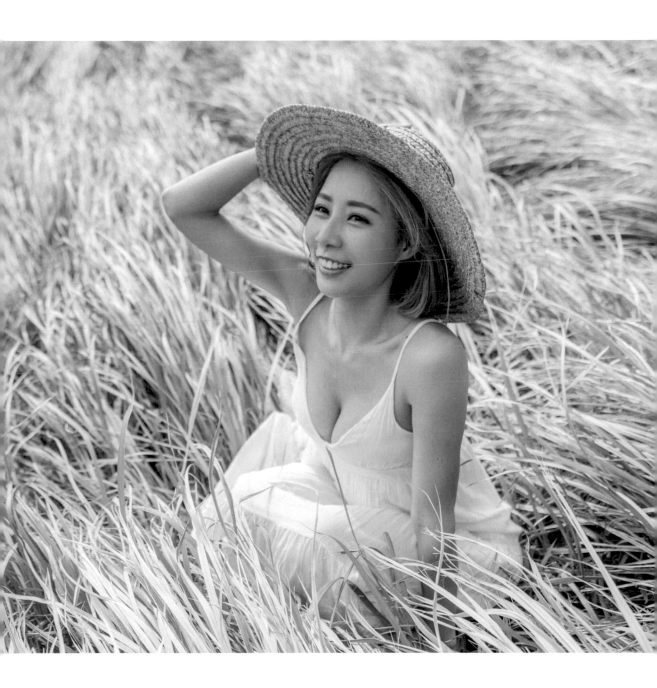

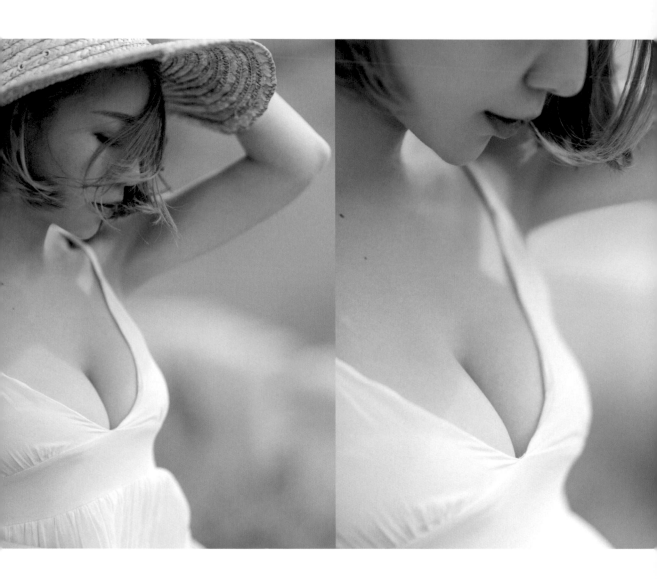

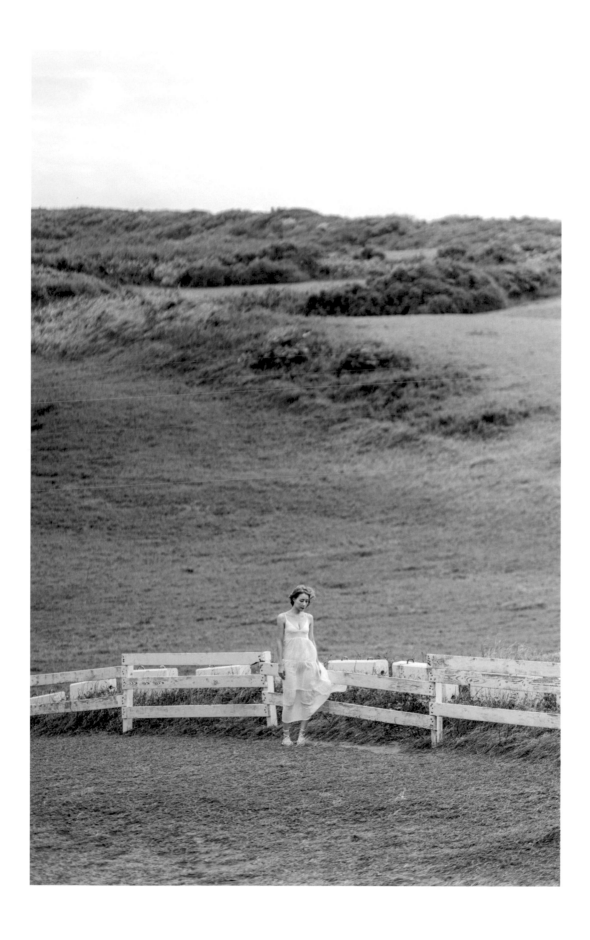

The End

做自己的女王。

不要害怕，因為我與你同在。
——《以賽亞書》43：5

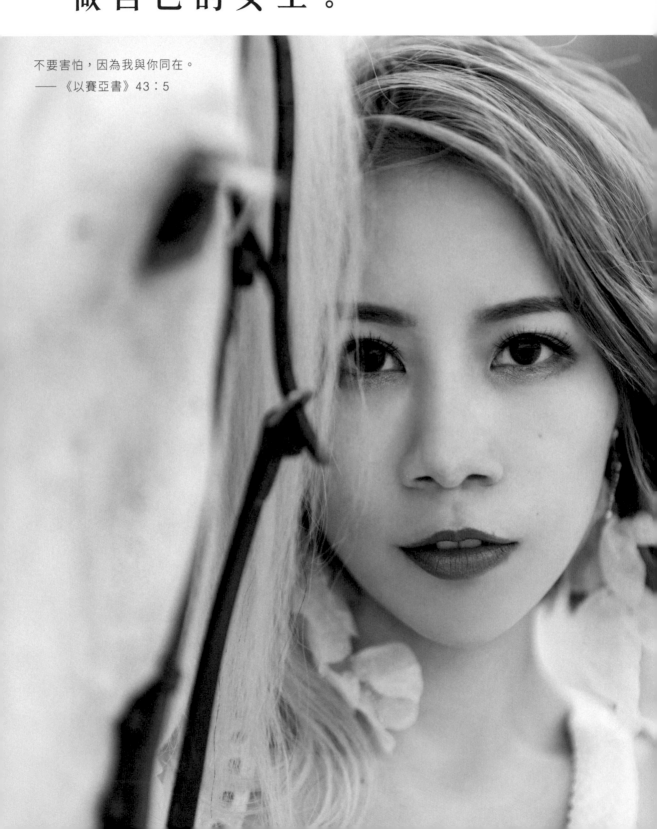

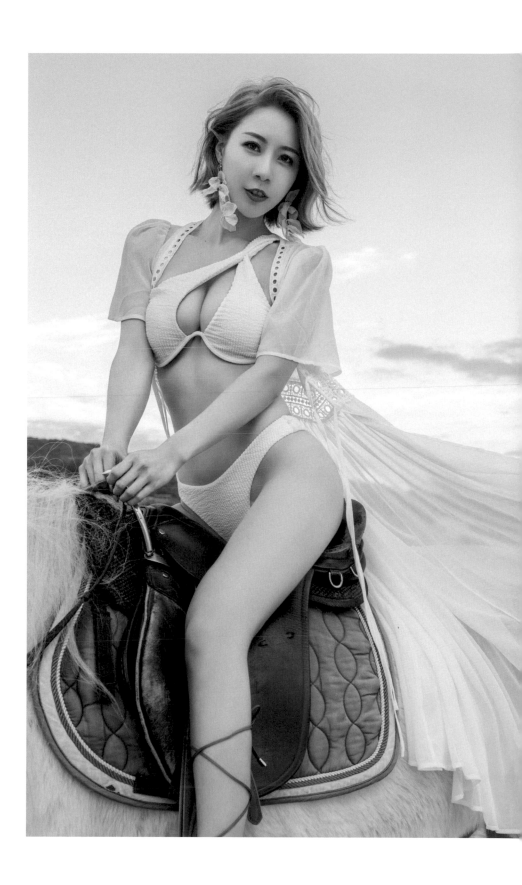

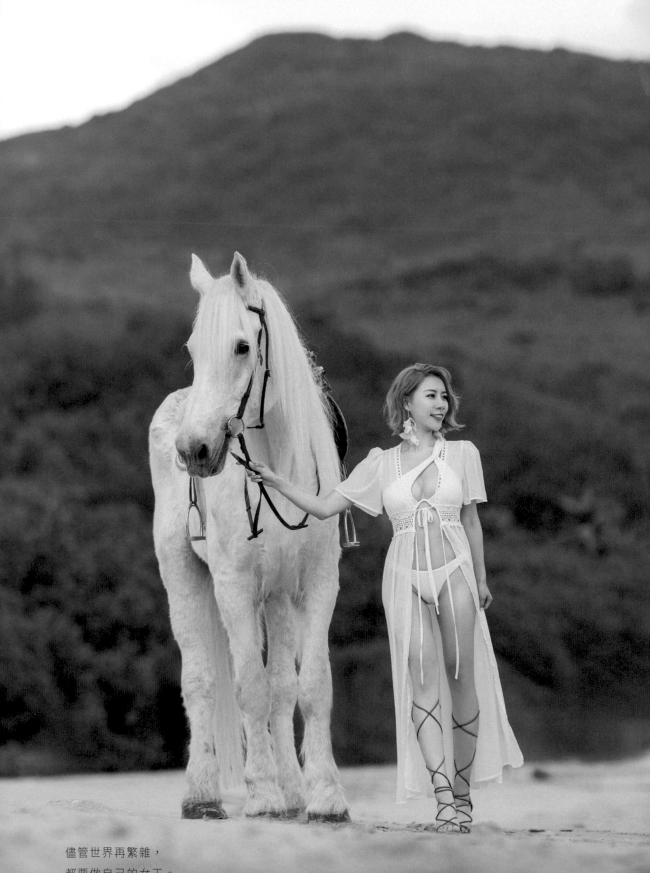

儘管世界再繁雜，
都要做自己的女王。

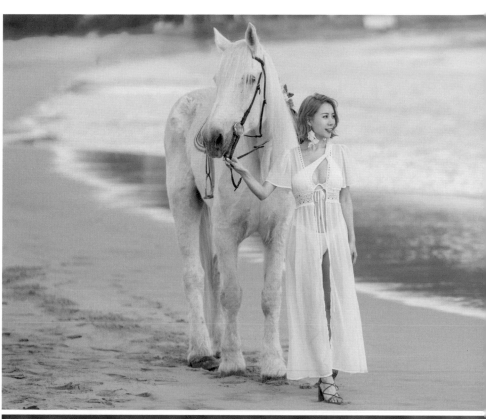

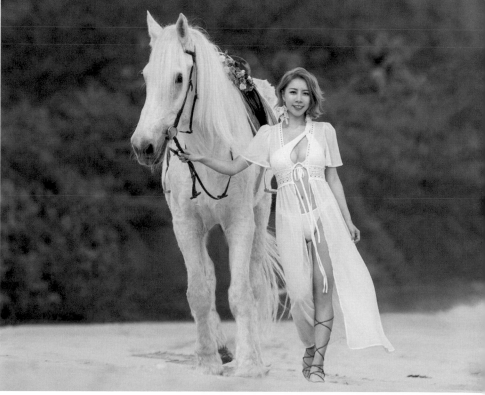

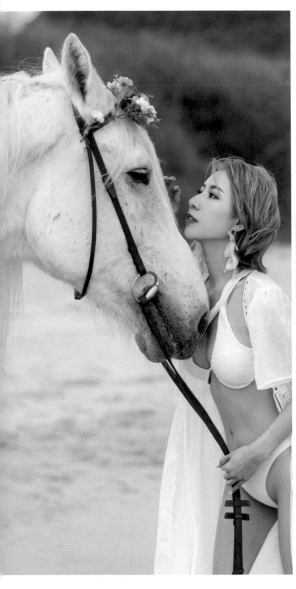

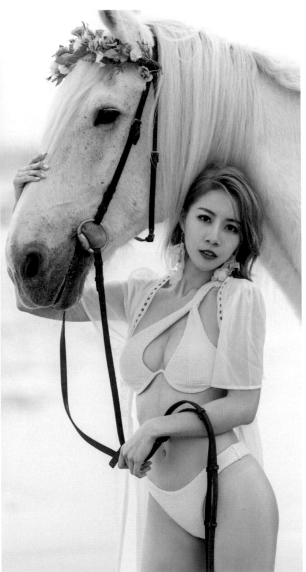

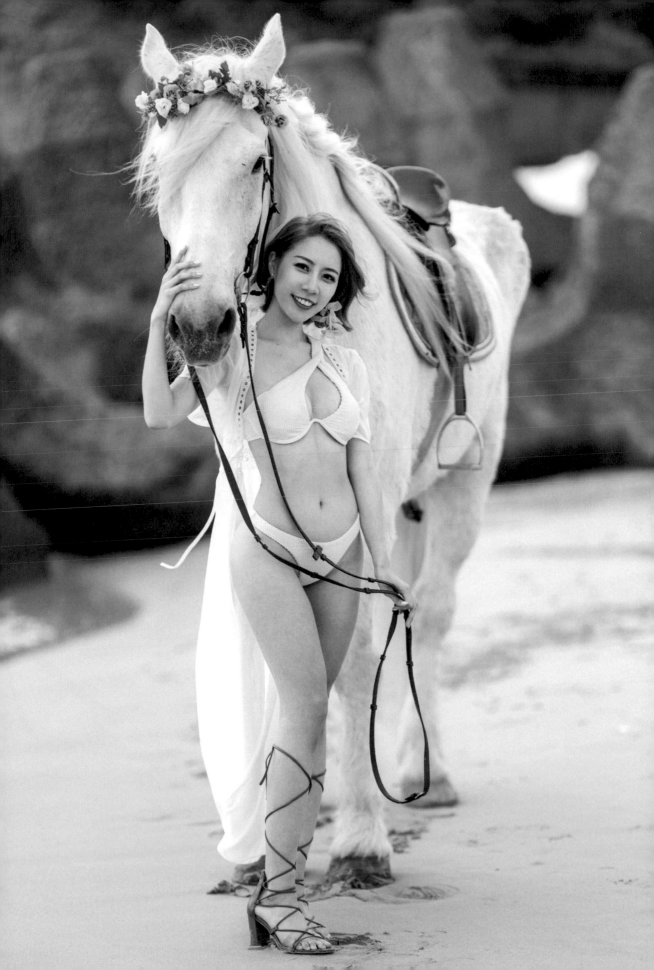

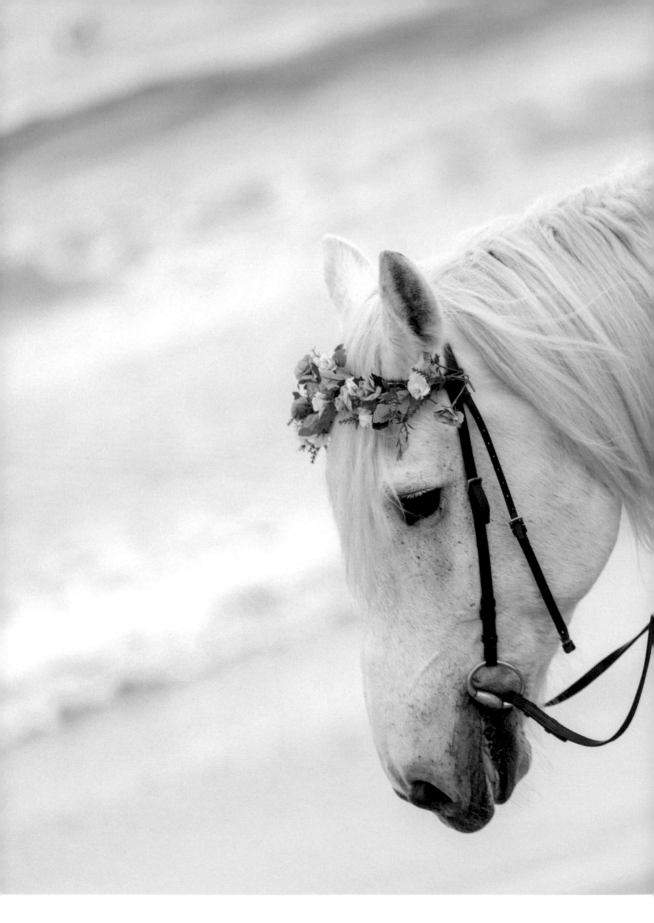

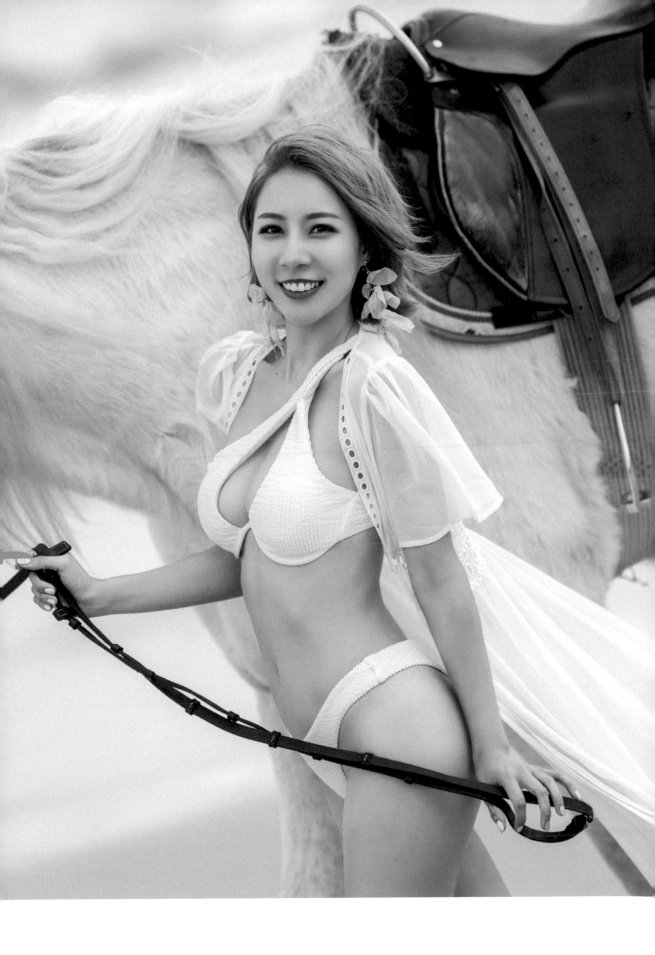

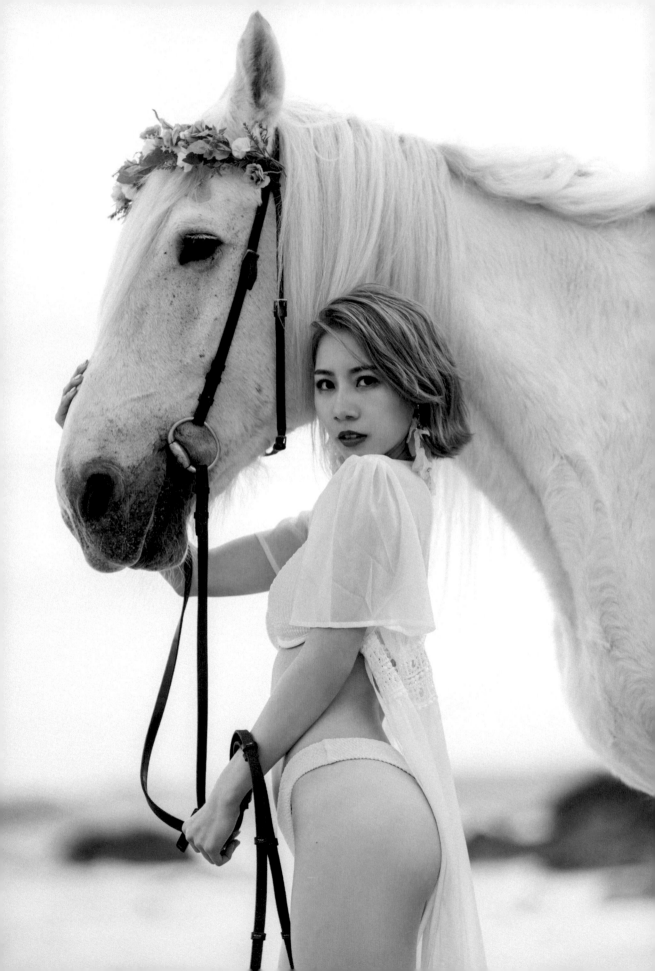

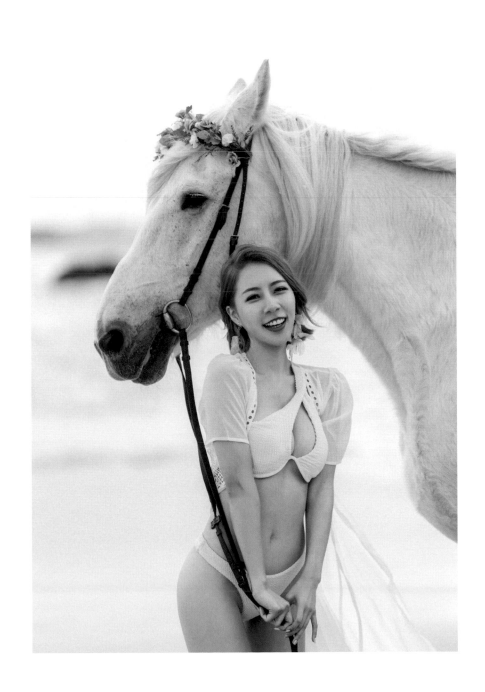

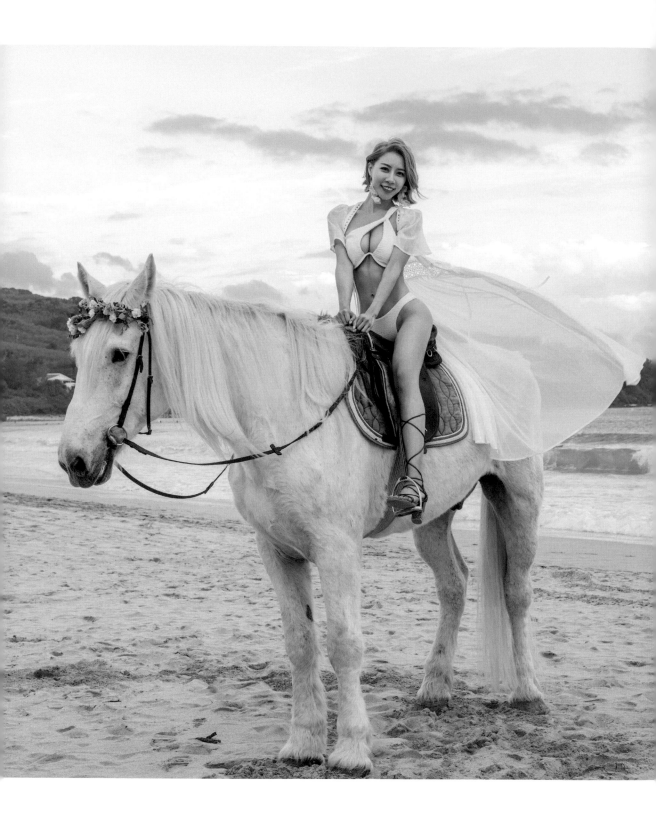

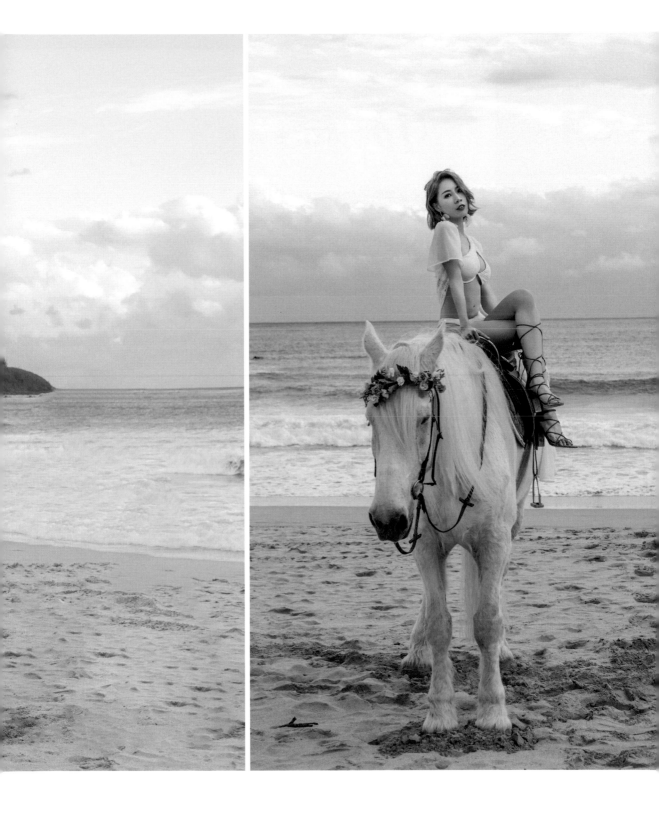

贊助協力

SPONSOR

■ 彩妝贊助 │ DL-Doris 彩妝造型學院
造型總監 / Doris・ 首席造型師 / Kiki

■ 協力廠商 │ 紐沃經紀工作室
經紀人：葉雨萍

■ 協　力 │ 家瑞
無二國際娛樂事業 - 經紀公司

■ 場地協力贊助 │ 星亨國際汽車
地址：高雄市三民區清明街 28 號

■ 服裝贊助 | NiL SNEAKERS
IG：air0528__
IG：nil_sneakers
地址：台南市中西區興華街 25 號之一

■ 住宿贊助 | Lounge Casa
訂房電話：0963-769808
Line：@loungeinn

■ 富榮籃球隊
台東市體育發展協會

■ JAPARA 香氛精萃

■ 基源生醫 g-origin

■ The BBQ house 南屏店
地址：804 高雄市鼓山區南屏路 579 號

■ 海藏商店 - 新鮮水產直送
地址：高雄市鳳山區文龍東路 757 巷 8 號

優生活 226

心存感恩：心恩做最好的自己真愛寫真

作　　者 — 廖心恩
經紀公司 — 紐沃經紀工作室
經 紀 人 — 葉雨萍
攝　　影 — 淋雨聲
攝影助理 — 席光永 - VinHsi
彩　　妝 — DL-Doris彩妝造型學院
造型總監 — Doris
首席造型師 — Kiki
協力人員 — 陳昕、黃翔瑋、張簡川騰
服裝贊助 — NiL SNEAKERS
住宿贊助 — Lounge Casa
場地協力贊助 — 星亨國際汽車
特別感謝 — Anson哥、翁大哥、夏弟、The BBQ house南屏店、富榮籃球隊、台東市體育發展協會、
　　　　　　JAPARA香氛精萃、基源生醫g-origin、家瑞：無二國際娛樂事業 - 經紀公司

責任編輯 — 陳萱宇
主　　編 — 謝翠鈺
行銷企劃 — 陳玟利
封面設計 — 陳文德
封面手寫字 — 莊仲豪 ig@zeno.handwriting
美術編輯 — 菩薩蠻數位文化有限公司

董 事 長 — 趙政岷
出 版 者 — 時報文化出版企業股份有限公司
　　　　　　108019台北市和平西路三段二四〇號七樓
　　　　　　發行專線 — (〇二)二三〇六六八四二
　　　　　　讀者服務專線 — 〇八〇〇二三一七〇五
　　　　　　　　　　　　　　(〇二)二三〇四七一〇三
　　　　　　讀者服務傳真— (〇二)二三〇四六八五八
　　　　　　郵撥 — 一九三四四七二四時報文化出版公司
　　　　　　信箱 — 一〇八九九 台北華江橋郵局第九九信箱
時報悅讀網 — http://www.readingtimes.com.tw
法律顧問 — 理律法律事務所 陳長文律師、李念祖律師
印　　刷 — 和楹印刷有限公司
初版一刷 — 二〇二三年九月一日
定　　價 — 新台幣580元

缺頁或破損的書，請寄回更換

時報文化出版公司成立於一九七五年，
並於一九九九年股票上櫃公開發行，於二〇〇八年脫離中時集團非屬旺中，
以「尊重智慧與創意的文化事業」為信念。

心存感恩：心恩做最好的自己真愛寫真/廖心恩著. -- 初版.
– 台北市：時報文化出版企業股份有限公司, 2023.09
　面；　公分. -- (優生活；226)
ISBN 978-626-374-164-5(平裝)

1.CST: 人像攝影 2.CST: 攝影集

957.5　　　　　　　　　　　　　　　112011932

ISBN 978-626-374-164-5
Printed in Taiwan